U0015052

探秘故宮

故宮博物院宣傳教育部 編著
果美俠 主編

細說皇家養老宮

中和出版
OPEN PAGE

故宮博物院
THE PALACE MUSEUM

六百年人間秘境，中國最美的宮

如果問正在或計劃去北京觀光的遊客，第一站會選哪裡？大多可能會脫口而出 ──「故宮」；那些未去過北京的人，提起故宮，也總是心馳神往。為什麼故宮會成為中外遊客進京「到此一遊」的首選，甚至有「不去故宮就等於沒去北京」的說法？了解下列故宮之「最」，也許你就能讀懂故宮的魅力。

最‧規劃

故宮舊稱紫禁城，位於中國首都北京，原是明、清兩代的皇宮，營建於明成祖朱棣在位時，永樂四年（1406）動工，永樂十八年（1420）建成。

作為明、清兩代王朝的都城，為突出「皇權至尊、中正安和」的理念，北京城的建築規劃以紫禁城為中心形成向心式格局和中軸對稱 ── 前為朝廷，後為市場，東為太廟，西為社稷壇，符合「前朝後市」、「左祖右社」的禮制要求。

中軸線以紫禁城為中心向南北兩個方向延伸，長 7.8 公里，至清代，南起外城永定門，經內城正陽門、大清門、天安門、端門、午門、太和門，穿過太和殿、中和殿、保和殿、乾清宮、坤寧宮、神武門，越過景山萬春亭，壽皇殿、鼓樓。這條中軸線連著四重城，即外城、內城、皇城和紫禁城，好似北京城的脊樑，鮮明地突出了九重宮闕的位置，體現了古代帝王居天下之中的地位。

明初永樂皇帝在營建紫禁城時，「外朝」的午門、奉天門（今太和門）、三大殿和「內廷」後三宮都位於這條中軸線上，東西六宮左右對稱分佈。

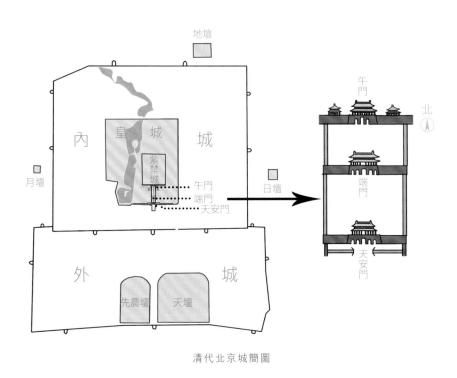

地壇

皇　城

內　　　　城

紫禁城

月壇

午門
端門
天安門

日壇

外　　　　城

先農壇　天壇

午門

端門

天安門

北

清代北京城簡圖

2

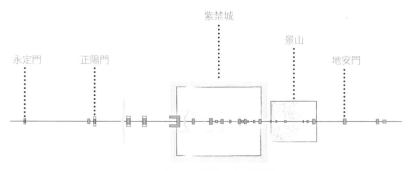

北

永定門　正陽門　紫禁城　景山　地安門

北京中軸線上主要建築

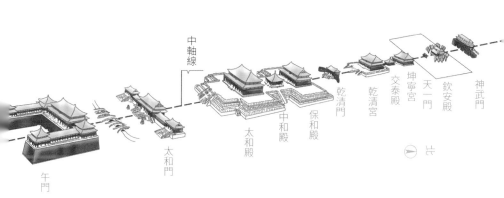

中軸線

午門　太和門　太和殿　中和殿　保和殿　乾清門　乾清宮　交泰殿　坤寧宮　天一門　欽安殿　神武門

北

紫禁城中軸線上的建築

最 · 建築

　　紫禁城平面呈長方形，南北長 961 米，東西寬 753 米，佔地面積 723600 多平方米，大小宮室 8700 餘間，是世界上現存規模最大的宮殿建築群。它集中國歷代宮城規劃、設計、建築技術和裝飾藝術之大成，顯示出中國古代匠師們在建築上的卓越成就，是欣賞和研究中國傳統建築裝飾技藝的典範，有着無與倫比的歷史和藝術價值。

　　紫禁城建築多為木結構、黃琉璃瓦頂、漢白玉石或磚石台基，飾以金碧輝煌的彩畫，可謂氣勢雄偉、豪華壯麗。就單體建築而言，有宮、殿、樓、閣、門等不同建築形式，其外景、內景、裝修、裝飾、陳設以及有關的設施，根據等級、功能的不同而各有特色。

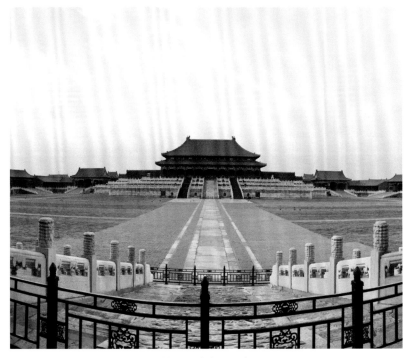

氣勢恢弘的太和殿廣場

最‧文物

　　1925 年，故宮博物院成立。作為中國最大的綜合性博物館，故宮博物院的文物收藏主要來源於清宮舊藏，涵蓋幾乎整個中國古代文明發展史。故宮博物院將館藏文物分為 25 大類，文物總數超過 186 萬件（套），其中珍貴文物佔比超過 90%。

　　在重要藏品中，陶瓷最多，館藏一共 37.6 萬件。繪畫近 5.2 萬件，包括著名的《五牛圖》《千里江山圖》《韓熙載夜宴圖》；法書 7.5 萬餘件，包括《平復帖》《中秋帖》《伯遠帖》等；加上碑帖 2.9 萬餘件，約佔世界公立博物館所藏中國古代書畫總量的四分之一左右，許多中國書法史上的孤品、絕品都收藏於故宮博物院。故宮博物院還是世界上收藏銅器最多的博物館，共有近 16 萬件，其中帶有先秦銘文的青銅器也是世界上最多的，一共 1600 餘件。此外，還有金銀器、琺瑯器、織繡品等類藏品。

故宮博物院藏品總目

藏品種類	數量	藏品種類	數量
繪畫	51908 件／套	法書	75098 件／套
碑帖	29547 件／套	銅器	159293 件／套
金銀器	11635 件／套	漆器	18624 件／套
琺瑯器	6497 件／套	玉石器	31167 件／套
雕塑	10178 件／套	陶瓷	376155 件／套
織繡	178835 件／套	雕刻工藝	10993 件／套
生活用具	38793 件／套	鐘錶儀器	2837 件／套
珍寶	1118 件／套	宗教文物	48092 件／套
武備儀仗	32596 件／套	帝后璽冊	4849 件／套
銘刻	49100 件／套	外國文物	1808 件／套
古籍文獻	597811 件／套	古建藏品	5766 件／套
文具	84442 件／套	其他工藝	13452 件／套
其他文物	3316 件／套		

資料來源：故宮博物院官網 http://www.dpm.org.cn/

最 · 文化

　　紫禁城宮殿堪稱中國傳統思想文化最傑出的載體。中國古代講究「天人合一」，天帝居住在紫微宮，而人間皇帝自詡為受命於天的「天子」，其居所應象徵紫微宮以與天帝對應，紫微、紫垣、紫宮等便成了帝王宮殿的代稱。帝居在秦漢時又稱為「禁中」，意思是門戶有禁，不得隨便入內，故舊稱皇宮為紫禁城。

　　中國古代哲學思維中還有一種自然哲學 —— 陰陽五行。前朝的建築佈局舒朗、氣勢雄偉，體現了陽剛之美；而後宮佈局嚴謹內斂，裝飾纖巧精緻，體現陰柔之美。建築的色彩、營造、佈局上多處體現出陰陽五行思想。如五行中，黃色屬土，表示中央，象徵帝王，所以紫禁城裡的屋頂主要以黃色為主；綠色屬木，表示東方，象徵生長，所以過去皇子的居所使用綠色屋頂。這類的講究還有很多，在本叢書各冊中將分別講述。

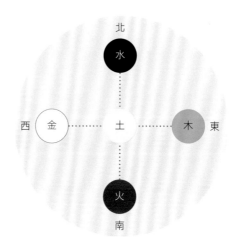

五行對應的色彩和方位

從公元 1420 年建成至今，紫禁城已走過 600 年的滄桑歲月。作為中國帝制社會最後一個政治中樞，它見證了明、清兩朝皇權的更迭和 24 位皇帝的榮辱興衰，也記錄了近五百年帝制王朝的政治活動、禮儀制度、宗教祭祀、宮廷生活等。如明代永樂皇帝「遷都北京」的朝賀大典，萬曆皇帝抗倭勝利後的「午門受俘」，清代康熙、乾隆皇帝敬老愛老的「千叟宴」，以及歷代重視教育、推崇文化的「金殿傳臚」等。

作為帝王生活的禁地，紫禁城一度是普通人不可企及的秘境，籠罩着神秘的色彩。那麼，紫禁城內的衣食住行到底是如何安排的？「日理萬機」的皇帝究竟是怎樣處理政務的？宮牆內真的有那麼多愛恨情仇的故事嗎？如今，故宮中明清建築和歷代文物保存狀況良好，華美的陳設、珍奇的寶物、清雅的文玩等作為故宮展覽的重要組成部分，有助於世人揭開宮廷生活的面紗，一覽歷史全貌。

今天的故宮博物院面向全世界開放。當我們走進這座城，仍可從紅牆金瓦、殿堂樓閣中，憑弔帝景遺跡、感受歷史滄桑。然而，這座龐大的宮殿建築群裡，有着那麼多的殿宇，建築風格似乎相差無幾，院落佈局也好像大同小異。千里迢迢而來的大家，如何能既發現建築中的奧秘，盡興而歸，又不需走到精疲力竭呢？

首先，你需要了解故宮的空間佈局和建築等級。紫禁城的建築形成了中軸突出、兩翼對稱的格局，紫禁城內最重要的建築都建在這條中軸線上。「探秘故宮」系列以中軸線為核心，引領讀者依次從軸線上的外朝、內廷，到軸線兩側的東西六宮，再到外西路與外東路，開啟探秘之旅。

叢書各冊均由故宮博物院專家編繪，根據宮殿建築分佈與功能區域分為四冊，並別具匠心地採用四種顏色設計，幫助讀者區分。《朝儀赫赫述外朝》，介紹舉行朝會和盛大典禮的場所外朝；《龍鳳呈祥話內廷》，介紹內廷後三宮、御花園；《紫禁生活面面觀》，介紹內廷帝后、妃嬪居住的養心殿、東西六宮等；《細說皇家養老宮》，介紹內廷太上皇、皇太后的養老之處。各個分冊既講建築，又說歷史，既有精美絕倫的文物呈現，也有妙趣橫生的故事傳說。看得見的，帶你看細節；看不見的，引你來想像。文字好讀、插圖好看！文圖相輔相成，內涵與顏值並重。

四冊既可全套閱讀，也可單冊使用，既可當作旅遊觀光時的導覽手冊，也是一套與孩子共同了解故宮的文化通識讀本。它將帶你「神」遊文物古建的浩瀚海洋，欣賞中華文明的壯麗史詩！

王旭東　故宮博物院院長

北

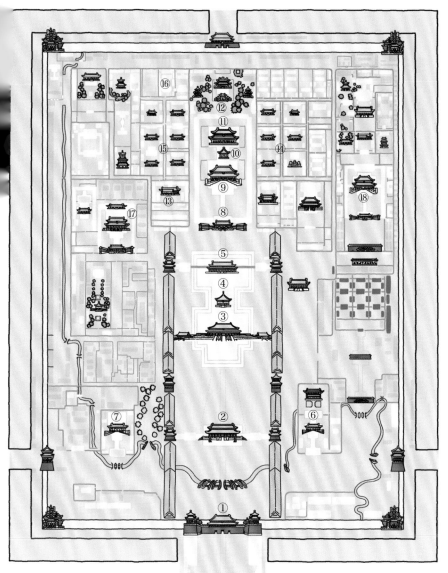

故宮平面示意圖

外朝主要建築：① 午門　② 太和門　③ 太和殿　④ 中和殿　⑤ 保和殿　⑥ 體仁閣　⑦ 武英殿

內廷主要建築：⑧ 乾清門　⑨ 乾清宮　⑩ 交泰殿　⑪ 坤寧宮　⑫ 御花園
　　　　　　　⑬ 養心殿　⑭ 東六宮（景仁宮、承乾宮、鍾粹宮、延禧宮、永和宮、景陽宮）
　　　　　　　⑮ 西六宮（永壽宮、翊坤宮、儲秀宮、太極殿、長春宮、咸福宮）　⑯ 重華宮
　　　　　　　⑰ 慈寧宮　⑱ 寧壽全宮

細說皇家養老宮 —— 外西路、外東路

中國傳統文化重視「孝道」，歷代帝王無一不推崇「孝治天下」。在等級森嚴的紫禁城中，後宮的主人除了當朝的帝王和后妃，還有一個特殊的群體，她們是前朝皇帝的后妃——皇太后、太妃嬪。紫禁城的外西路、外東路就曾是她們作為皇室家長，在宮中繼續享有尊隆的地方。乾隆年間，帝位禪讓。乾隆皇帝作為太上皇，又將紫禁城外東路加以改建，用作太上皇宮。

外西路、外東路建築分佈

養心殿、西六宮等宮殿群組成內西路，在其西側還有一路建築群，稱為外西路，包括慈寧宮、壽康宮、壽安宮等。其中，慈寧宮作為皇太后的居處和典禮場所，具有最高地位。

與外西路遙遙相對的建築群，被稱為外東路。最初這裡只建有不多的幾座宮殿，是供太后、太妃養老的宮院。清朝乾隆皇帝把它擴建成一座城中之城，即今天的寧壽全宮。改造後的寧壽宮建築群分為外朝和內廷兩個部分，格局與體制宛若一個微縮的紫禁城。在其西部區域還開闢一座花園，即紫禁城四大花園之一的乾隆花園。

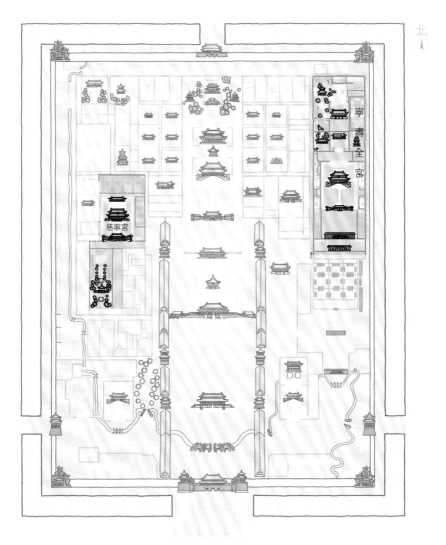

北

慈寧宮

寧壽全宮

外西路、外東路平面示意圖

皇家養老宮苑的建築特色及文化內蘊

　　「五行」是人們在生活實踐中把最常見的物質分析歸納為五大類,如物質中有金、木、水、火、土五材;方位中有西、東、北、南、中五方;色彩中有白、青、黑、赤、黃五色;進而又對應五金、五臟、五音等。外西路的設計巧妙地遵循了五行的理論。按照五行學說,西區為陰、為金、為秋,在「生長化收藏」的生命全週期中屬收,從漢代開始,太后宮室多在宮殿整體的西側,以後歷代宮殿建築均沿襲這個佈局,紫禁城內的太后太妃宮室主要位於外西路,也體現了這一理論。

五行對應表

自然界						五行	人體					
五味	五色	五化	五氣	五方	五季		五臟	五腑	五官	五體	五志	五液
酸	青	生	風	東	春	木	肝	膽	目	筋	怒	淚
苦	赤	長	暑	南	夏	火	心	小腸	舌	脈	喜	汗
甘	黃	化	濕	中	長夏	土	脾	胃	口	肉	思	涎
辛	白	收	燥	西	秋	金	肺	大腸	鼻	皮	悲	涕
鹹	黑	藏	寒	北	冬	水	腎	膀胱	耳	骨	恐	唾

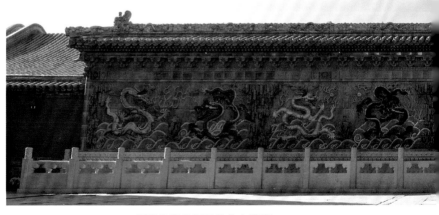

寧壽全宮皇極門外的九龍壁

寧壽全宮位於東六宮以東，這組建築擁有一條獨立的中軸線，中軸線上的宮殿大都仿照紫禁城主體建築修建，建築樣式甚至比紫禁城中軸線上的建築更為豐富。以養性門為界線，寧壽全宮被劃分為外朝和內廷兩個區域，內廷區域又分為東、中、西三路格局，使寧壽全宮成為一座功能齊全、禮制完備的城中之城。這座宮苑的最南端建有一座巨大的九龍壁，將「九龍」分置於五個空間，中央坐龍，兩側各四條行龍，壁頂正脊亦飾九條龍。整座影壁的設計以不同方式蘊含多重九五之數。陽數之中，九是極數，五則居中，「九五之制」為天子至尊的重要體現。

　　昔日太上皇宮，今日薈珍聚翠。如今在寧壽全宮內闢有故宮專題展館——珍寶館。珍寶館於 1958 年首次開館，經過數次改陳後形成現在的規模和形式。主要展區有皇極殿兩側廡房、養性殿、樂壽堂、頤和軒等。珍寶館內展示的多個門類的故宮藏品，它們或由宮廷製造，或由臣工進獻；或為實用器物，或為禮制用具；或以形制見長，或以文字為貴……這些珍寶不僅從多個側面展現了明清皇家氣派和宮廷生活，也反映了中國傳統文化博大精深的底蘊，是民族歷史凝結而成的璀璨瑰寶。

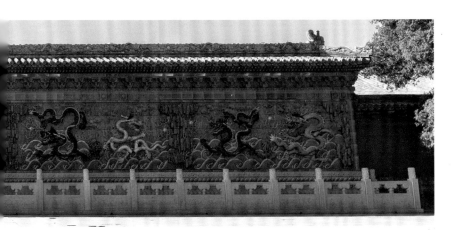

目
錄

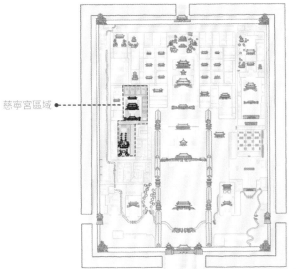

北

慈寧宮區域

故宮平面示意圖

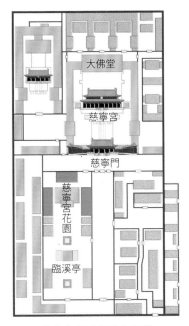

大佛堂

慈寧宮

慈寧門

慈寧宮花園

臨溪亭

慈寧宮區域平面示意圖

第一站

探秘慈寧宮

所處位置：位於紫禁城內廷外西路

建築特色：牆垣環繞，院落幽深，給人以平靜、祥和之感

建築功能：是太后、太妃嬪等宮中女性長輩的居所

本站專題：慈寧尊養、佛堂餘韻、地下尋真、御苑春秋、逸事遺珍

編繪作者：（文）高希　（圖）周豔豔

慈寧宮，位於紫禁城內廷外西路，在明初仁壽宮故址基礎上撤除大善殿而建成，始建於明嘉靖十五年（1536），明清兩代相繼使用近 400 年，是太皇太后、太后、太妃嬪等宮中女性長輩的居所。

此處牆垣環繞，院落幽深，給人以平靜、祥和之感。這座宮殿也代表着明清帝王對女性長輩的一片誠摯孝心。昔日的太后居所今天是何等樣貌？明清太后們的生活是怎樣的情形？慈寧宮中又發生過哪些不為人知的故事呢？

⓪① 慈寧尊養

慈寧宮，顧名思義，蘊含了「慈祥、安寧」之意。

它最初是嘉靖皇帝為生母而設，

後來成為明清幾百年間宮中許多女性長輩居住的場所。

　　慈寧宮位於紫禁城內廷外西路。穿過隆宗門西側的永康左門，就來到了慈寧宮區域。慈寧宮耗時兩年多建成，建築歸巍莊嚴。可惜，嘉靖皇帝生母蔣太后（慈孝太后）入住不到半年便去世了，但慈寧宮在眾多宮殿中的崇高地位仍得以保持。

　　明清兩代，慈寧宮大多數時間都是皇太后、太皇太后居住的宮殿。明代萬曆皇帝之母慈聖太后和清代順治皇帝之母孝莊太后居住時間最長，均在 30 年以上。由於孝莊太后地位尊崇，且在慈寧宮居住最久，她去世後，便無人再長時間居住此處，但慈寧宮仍作為太后們最重要的禮制活動場所。一般太后生日、上徽號、進冊寶、公主下嫁時都要在這裡舉行盛大典禮。

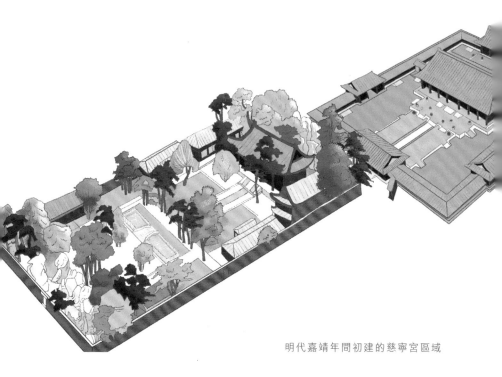

明代嘉靖年間初建的慈寧宮區域

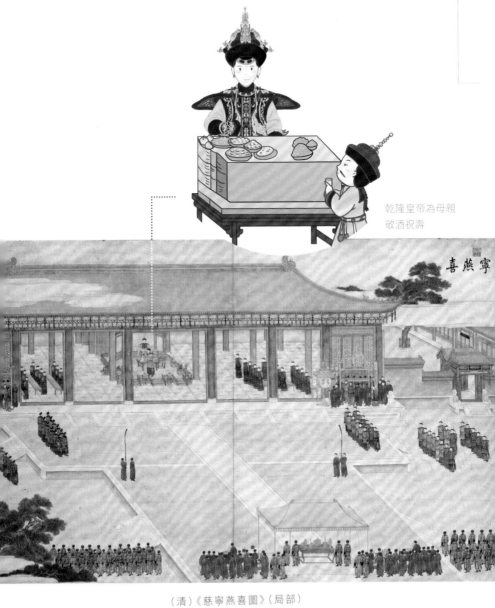

乾隆皇帝為母親
敬酒祝壽

(清)《慈寧燕喜圖》(局部)

　　慈寧宮作為女性長輩居所，從內到外的設計都要與居住在此的主人身份相匹配。其正門慈寧門，是一座典型的殿宇式大門，與紫禁城內廷正宮門乾清門規制相仿。慈寧門莊嚴華麗，上覆黃琉璃瓦，歇山頂，下承漢白玉台基，周圍環以石雕望柱、欄板，兩側建有八字影壁，門前有瑞獸一對。只不過此處的瑞獸並不是獅子，而是麒麟。

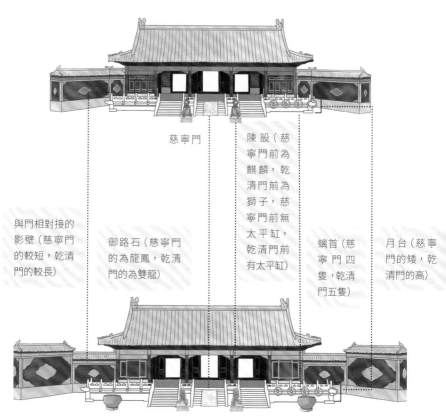

慈寧門

陳設（慈寧門前為麒麟，乾清門前為獅子，慈寧門前無太平缸，乾清門前有太平缸）

與門相對接的影壁（慈寧門的較短，乾清門的較長）

御路石（慈寧門的為龍鳳，乾清門的為雙龍）

螭首（慈寧門四隻，乾清門五隻）

月台（慈寧門的矮，乾清門的高）

乾清門

　　慈寧門前的御路石（也就是宮殿建築台階中間斜鋪的漢白玉石塊）上，雕刻着海水江崖紋飾和龍鳳圖案。這與我們在故宮中路主要建築區域中見到的御路石大不相同，那裡通常只雕龍而不雕鳳。因為在紫禁城中，往往在女眷的生活區才會雕刻鳳的圖案。慈寧宮作為太后、太妃嬪的居所，御路石上也雕刻有鳳凰。

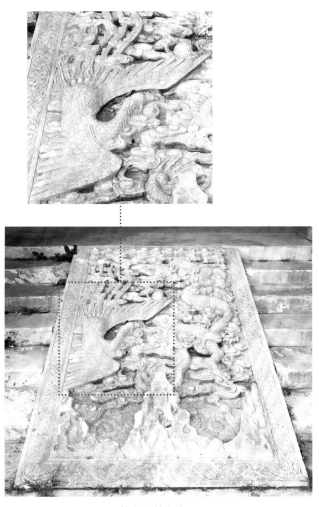

慈寧門前御路石

　　紫禁城建築懸掛的匾額上可見到滿、蒙、漢三種文字，但三種文字基本不出現在同一個匾額上，而慈寧宮區域是紫禁城中唯一一處匾額同時以三種文字書寫的，其他區域都只有滿、漢兩種，或僅有漢字。

　　紫禁城匾額上滿、蒙、漢三種文字的出現源於清初的攝政王多爾袞。清順治二年（1645），攝政王多爾袞下令將紫禁城外朝三大殿及周圍宮殿、樓閣、宮門改名，並翻譯成滿、蒙文字，由工部製造庫製造滿、蒙、漢文字三體合璧或滿、漢合璧匾額懸掛。之所以選用三種文字來寫，是因為：清王朝統治者的民族文字是滿文；清王朝建國前後一直保持着與蒙古部族結盟、聯姻的傳統，蒙古的民族文字是蒙文；清王朝入主中原後，國內主體民族是漢族，使用漢文。

　　自順治十三年（1656）十二月起，為抗衡宮中的蒙古勢力，順治皇帝下詔去掉了大部分宮殿匾額中的蒙文。民國時，袁世凱稱帝，又將自己計劃使用的故宮外朝區域宮殿匾額上的滿文去掉，只保留漢文。

　　為什麼慈寧宮區域是現今故宮唯一一處保有三種文字匾額的地方呢？因為這裡曾居住過一位地位極高的出身蒙古族的太后，也就是著名的孝莊太后。為了表示尊崇，這座宮殿的重要牌匾在順治時保留了蒙文；又因不在外朝區域，沒有受到袁世凱對匾額文字調整的影響。

　　如此一來，慈寧門和慈寧宮匾額上的滿、蒙、漢三種文字就一直保存至今，其中的蒙、滿文是類似於漢文楷書的常見字體，但漢字採用的是古老華美的篆書，這也是整個紫禁城中的特例。

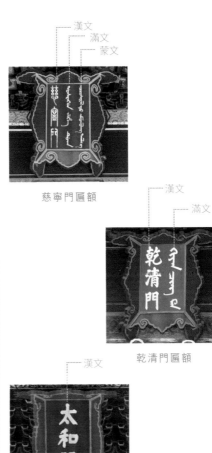

漢文
滿文
蒙文

慈寧門匾額

漢文
滿文

乾清門匾額

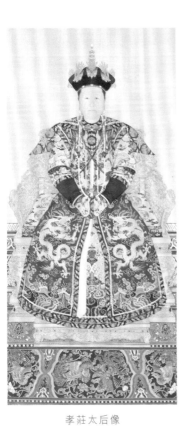

孝莊太后像

漢文

太和門匾額

　　慈寧宮的主體建築在明清兩代屢經重修、改建。至乾隆三十四年（1769），為籌辦乾隆皇帝母親崇慶太后八十歲聖壽慶典，乾隆皇帝下令將正殿由單檐改為重檐，並將後殿後移，整個建築規格提升，成為今天的形制。

慈寧宮區域建築變化示意圖

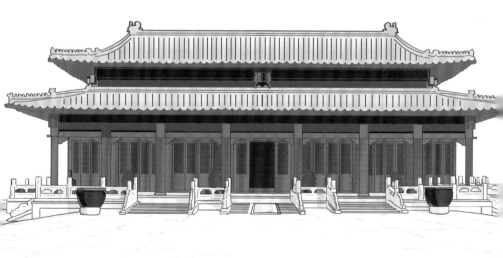

慈寧宮

慈寧宮正殿內外陳設也都圍繞宮中主人的崇高身份而設計。大殿天花板正中設藻井，藻井中雕有蟠龍，口啣寶珠，也就是傳說中能辟邪的軒轅鏡。故宮建築設置的軒轅鏡往往是球形的，但慈寧宮卻獨具一格：圓形寶珠外嵌套有一正方體，二者方圓相濟。古人認為「天圓地方」，以天象徵人間的皇帝，而地則代表女性至尊。

這種帶有方形的軒轅鏡，只在太后常居的慈寧宮中出現，它不僅寓意方圓相濟，更象徵太后在紫禁城女性中的至尊地位。

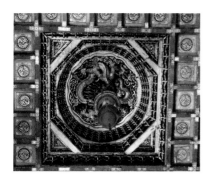

慈寧宮藻井軒轅鏡

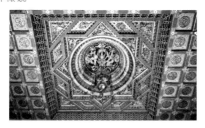

養心殿藻井軒轅鏡

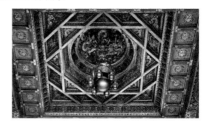

太和殿藻井軒轅鏡

　　正殿中還有兩塊慈禧太后手書的匾額，分別是「仁德大隆」「嘉承天和」，顯示了慈禧太后對自己的標榜和定位。

　　匾額上方則一排同時加蓋三方印章，這是慈禧太后的用印特點。三方印章均為篆書書寫，中間是「慈禧皇太后御筆之寶」，表明匾額文字為慈禧太后親筆所書；兩邊是「和平仁厚與天地同意」及「數點梅花天地心」。文字分別取自宋代文人黃榦與翁森詩文中的嘉語，均為慈禧太后最喜愛的印璽。

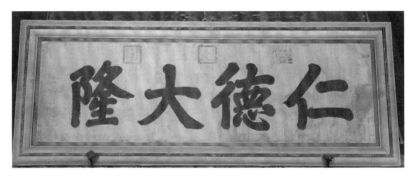

慈寧宮正殿「仁德大隆」匾額

和平仁厚與天地同意

數點梅花天地心

慈禧皇太后御筆之寶

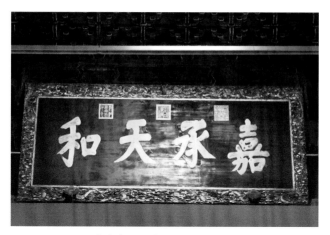

慈寧宮正殿「嘉承天和」匾額

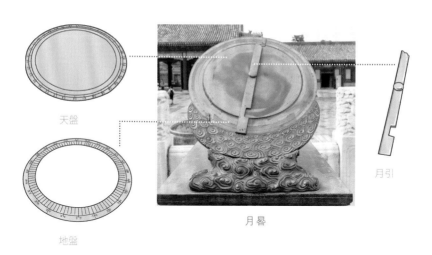

天盤

地盤

月晷

月引

　　正殿外月台西側的一座計時儀器也藏着講究呢！它與紫禁城中常見的日晷十分相似，又不盡相同。人們叫它「月晷」。它由地盤、天盤、月引等幾部分構成，是多坐標、較複雜的計時儀器。不過，這裡的月晷並不是很實用，它更多是作為太陰月亮的象徵來彰顯皇太后在皇宮女眷中至高無上地位的。

⑫

佛堂餘韻

明慈聖太后曾在慈寧宮「化身」「九蓮菩薩」，
清孝莊太后更將其後殿改作大佛堂，
並使得慈寧宮一度成為紫禁城中最重要的佛教活動場所。

明清古代宮殿建築，一般分為前殿後宮，前面是處理政務、舉行典禮的場所，後面是日常起居的空間。

慈寧宮也不例外，它的後殿原本是歷代太后、太妃嬪等的寢宮，直到清代初年才發生了變化。清初孝莊太后尊崇佛教，將慈寧宮後殿改為禮佛場所，自己則移至慈寧宮東南圍房居住。康熙十八年（1679）內務府檔案中首見「慈寧宮佛殿」的稱謂。

明代慈寧宮院落一角示意圖

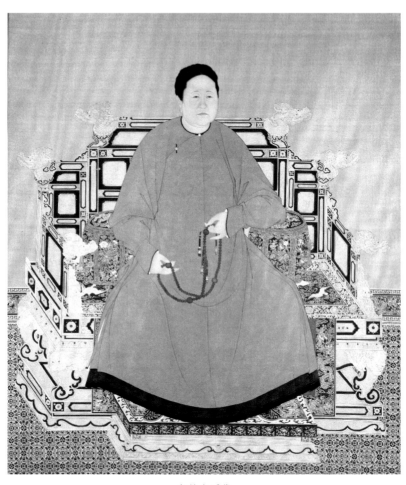

孝莊太后像

在此後的宮廷文獻中，慈寧宮後殿被通稱為「大佛堂」，成為清代太皇太后、太后、太妃嬪們的禮佛之處。清代在紫禁城內設有各式佛堂40餘座，此處的佛堂曾是清宮眾多佛堂中體量最大的，「大佛堂」由此得名。

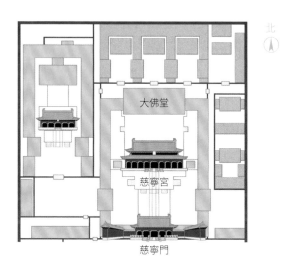

大佛堂位置示意圖

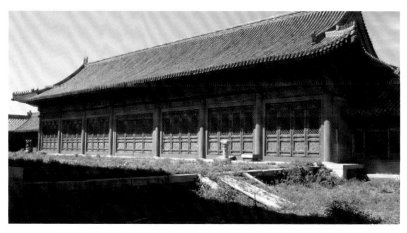

大佛堂

　　然而現在故宮中最大的佛堂並非慈寧宮大佛堂。乾隆十四年（1749），乾隆皇帝在內廷西路春華門內建成了一座外觀三層實則四層的密宗佛堂雨花閣。其體量超越了大佛堂，成為宮中佛堂最大的一處。

　　大佛堂殿前月台上原來有香爐和香筒用來燃香，不過目前香爐、香筒不在此處，出於文物安全考慮，它們已被收入文物庫房保管。

原來在大佛堂前的香爐和香筒

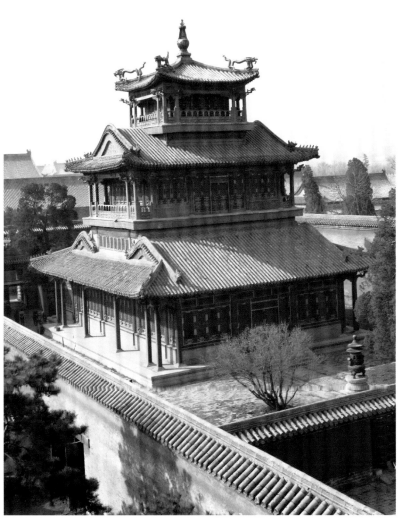

雨花閣

　　大佛堂殿內裝修考究，佛龕、供案、佛塔、佛像、經卷、法物、供器等陳設眾多。其中最醒目的，是殿內正中的金漆仙樓大佛龕。仙樓是宮廷內檐裝修的一種，在殿宇中隔出上下兩層的仙樓，用於供奉佛像法器。大佛堂仙樓佛龕體量碩大，通體髹金漆，雕刻精緻，是現存清代宮廷大型仙樓中的孤例。

　　佛堂供奉的主尊，為明初的夾紵三世佛。加之佛堂兩側的十八羅漢造像，都是傳世佛造像中的精品，藝術價值極高。夾紵是中國傳統造像工藝：先用泥塑成胎，再用麻布在泥胎外纏繞，後在麻布上反覆塗刷大漆；漆乾後，在漆層上施以雕刻、彩繪；最後將泥胎打碎挖出，形成只剩麻布與漆層的佛像外殼，因此又有「脫空像」之稱。夾紵像不但柔和逼真，而且質地輕巧，便於在大型宗教活動中將佛像抬出佛堂，因此又稱「行像」。

　　除了眾多佛教造像、法器外，這裡還曾陳設過一件體現祖孫深情的文物。康熙十八年（1679）二月初八，孝莊太皇太后六十六歲生日。康熙皇帝為給祖母慶生，親筆御書「萬壽無疆」四字，並命人將其製成刺繡大匾，懸掛在大佛堂中。款署「孫皇帝臣玄燁恭進」，鈐蓋「皇帝尊親之寶」。

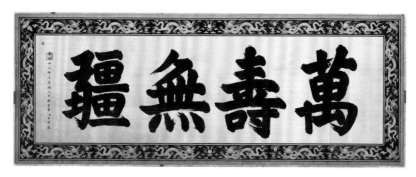

康熙皇帝御書「萬壽無疆」匾

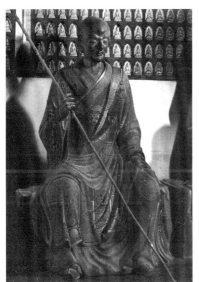
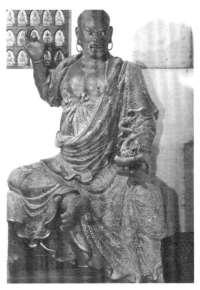

原大佛堂羅漢造像

如今大佛堂建築完好，但內部的佛像、佛龕、法器等陳設都因歷史原因調撥河南洛陽白馬寺、洛陽博物館等處。目前，佛堂中主尊三世佛和十八羅漢造像，均在洛陽白馬寺中陳設。

如今，雖然大佛堂中陳設無存，但步入殿宇，還能尋覓到當初佛堂的痕跡。屋頂上方，曾經懸掛過幔帳的紅色漆金長杆仍在；地面正中，佛龕柱礎的痕跡猶存；北面牆壁上，還留有三世佛背光的殘影。尤其在大佛堂正殿東西兩側的牆壁上，還留有富含佛教義理的八寶圖案。

如今，隨着故宮雕塑館在慈寧宮區開放，昔日供奉佛像的佛堂重設為展館，將不同時期、不同材質的 144 尊佛教造像展示給世人。大殿中展示的佛教造像恰與其古時的佛堂功能相呼應，文物與殿宇可謂相得益彰。

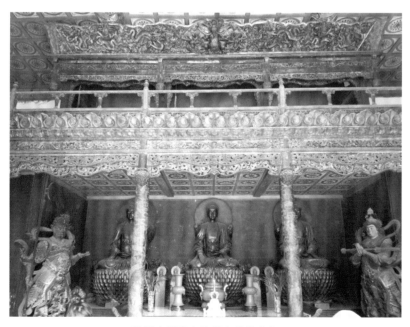

洛陽白馬寺中的原大佛堂文物

三世佛背光殘影

三世佛背光殘影

佛龕柱礎痕跡

八寶圖案

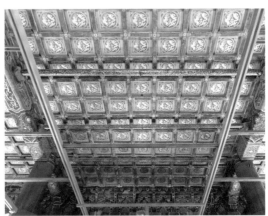
紅色漆金幔帳杆

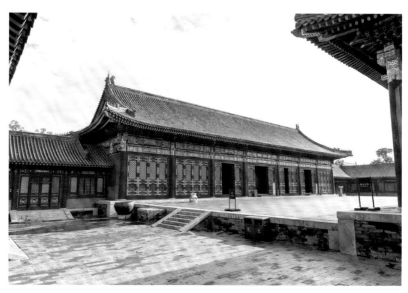

今日大佛堂

地下尋真

紫禁城被稱為「地上的天宮」,

實際上,在慈寧宮地下,也埋藏着一片「地下宮殿」。

出慈寧宮，入長信門，就來到慈寧宮花園的東院。這是一座南北長 133 米，東西寬 22 米的長方形院落。史料記載，這裡曾屬於元代的皇宮，明代初期是大型宮殿大善殿的所在區域。明代嘉靖以後，因修建慈寧宮，此處成為一片空曠地帶。清代，這裡成為舉辦皇太后聖壽慶典和皇帝大婚慶典的重要場所。光緒皇帝大婚時就在這裡舉行過大型慶典。

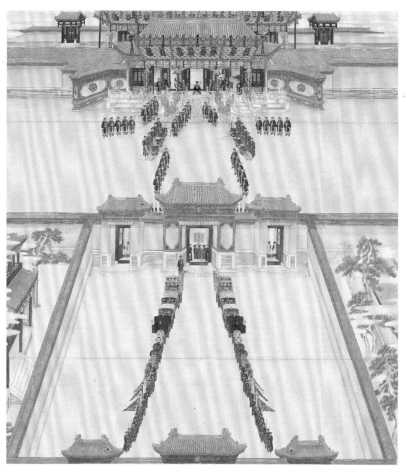

（清）《光緒大婚圖》中的慈寧宮花園東院

　　如今，這片空曠的區域雖然已經不復當年慶典時的熱鬧繁華，但卻被開闢為別樣的考古空間。

　　2014 年 8 月，故宮工作人員在對慈寧宮花園東院進行日常修繕時發現了大型宮殿建築遺跡。考古人員的搶救性發掘逐步揭開了它的面紗：這座宮殿建築基址由樁承台、磉墩和夯土夯磚層等構成。樁承台以豎立的圓木作為地釘，再在上面鋪設排木；磉墩是用磚砌成的柱基，上面承載大型宮殿建築；夯土夯磚層則是把建築地基的土層夯實。這些遺跡都是防止宮殿因為自重等原因下沉的有效手段，類似於現代建築的地基。

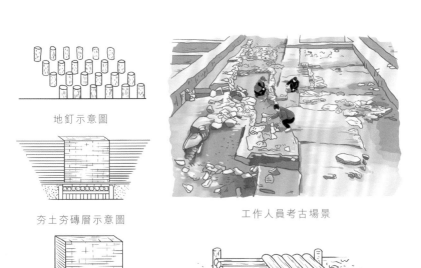

地釘示意圖

夯土夯磚層示意圖

工作人員考古場景

磉墩示意圖

樁承台示意圖

　　除了這些大型建築遺跡外，這裡還出土了元代風格的紅胎布紋琉璃瓦、黑釉盆底殘片和青釉碗口殘片，以及多塊帶嘉靖銘文的青磚和明後期風格的青花瓷碗殘片。通過這些出土文物可推測，這裡原有的宮殿最遲建造於明早期而廢棄於明後期，正與歷史文獻中的大善殿相互對應。

　　大善殿建於明永樂時期，位於紫禁城外西路，仁壽宮以南，時人在《皇都大一統賦》中曾這樣描述它：「乾清並耀於坤寧，大善齊輝於仁壽。」可見，大善殿能與當時皇帝居住的乾清宮相媲美。它在明代前中期作為佛堂，供奉眾多佛教造像和佛牙佛骨。拆除大善殿時，崇尚道教的嘉靖皇帝命人把殿中的造像法器付之一炬。

紅胎布紋琉璃瓦

嘉靖銘文青磚

青釉碗口殘片

慈寧宮花園東院出土文物

　　如今，這一處保存完好、規模宏大、工藝考究的宮殿建築基址，為研究紫禁城歷史和中國古代建築技術提供了新的資料。為了最大程度保護文化遺產，慈寧宮花園東院考古採取了「微創發掘」方式，考古探坑與周邊的綠樹紅牆相掩映，觀眾可以徜徉其間，探索紫禁城地下的秘密，這裡也成為故宮一處別樣的景觀。

慈寧宮花園東院考古工地現場

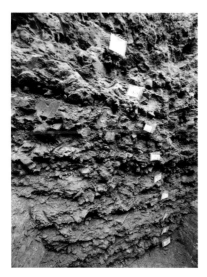

夯土夯磚層

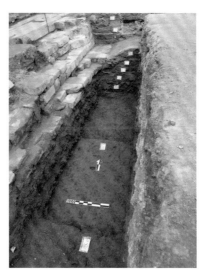

探坑地層結構

　　就在慈寧宮花園東院考古發掘兩年後，2016 年 6 月，慈寧門西南側，再次出現了重要遺跡 —— 明永樂時期的牆基，證明此處曾築有厚重的宮牆，而牆內建築的高大和重要也就不言而喻了。這是紫禁城內首次發現明代大型建築的牆基以及建築基槽遺跡，為探究慈寧宮的「前世今生」增添了新的證據。

　　這段牆基殘存 20 層、殘高 2.8 米，雖然表面斑駁，染盡歲月痕跡，但是磚塊結構非常完整。牆基上還有明晚期夯土層和明晚期地面的遺跡。牆基遺跡底部發現 4 根木質地釘，地釘之上分別鋪設了東西向和南北向的兩組排木，這一橫一豎的地釘和排木組成了穩固的樁承台。樁承台周邊的基槽內另夯築了厚約 0.8 米的碎磚層，這樣一來，整個牆基的構造就更為堅實牢固。

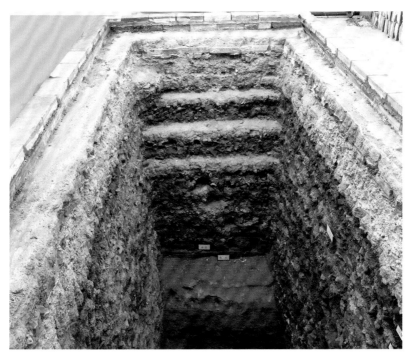

慈寧門西南側考古現場

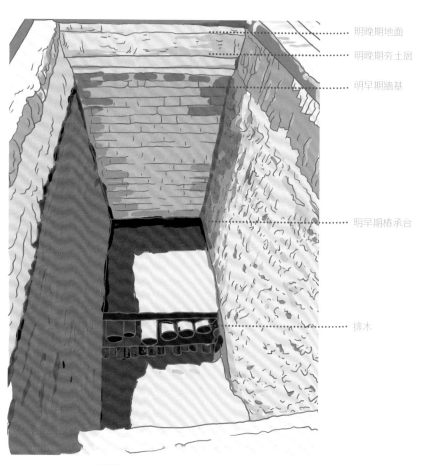

明晚期地面

明晚期夯土層

明早期牆基

明早期槏承台

排木

慈寧門西南側考古探坑示意圖

　　有牆就有宮殿，從目前歷史文獻和考古發現來看，還不能確定慈寧門西南側區域建築的名稱。但是從其建築構造、規模建制上也能窺得一絲蹤跡。如果慈寧宮花園東院是大善殿的基址，那此處很可能就是仁壽宮的牆基。仁壽宮原是明代皇帝的便殿，明景泰皇帝曾遷英宗皇后錢氏於此暫居；明孝宗（朱祐樘）為太子時，由於後宮爭鬥，為防他遭人毒害，便由周太后養在此宮之中。

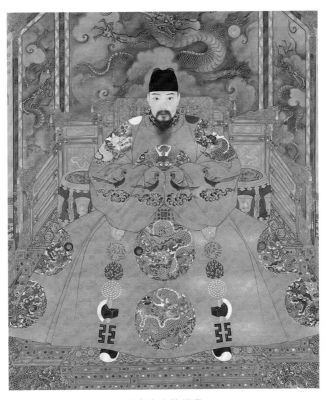

明孝宗朱祐樘像

　　值得一提的是，在距慈寧門不足百米的隆宗門西側廣場位置，即進入慈寧宮的必經之路上，同樣發掘出一處古代建築遺存。這裡有清中期的磚鋪地面和排水溝，明後期的牆、門道基址、鋪磚地面，明早期的建築基槽，以及最下層的元代夯土層和磚層基槽。

　　元皇宮的所在地一直以來撲朔迷離，此次考古發現的元代地層，則可以確定元皇宮就位於此處。這一發現在故宮發展史上具有重要意義。

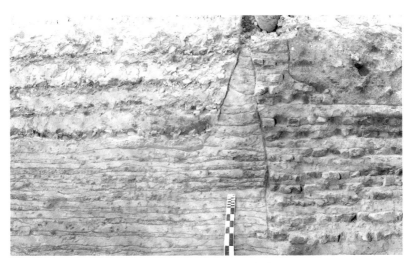

隆宗門考古探坑中的夯磚層與夯土層

④
④

御苑春秋

慈寧宮花園是慈寧宮的配套園林建築，

它清幽典雅，寧靜肅穆，

是明清太皇太后、太后、太妃嬪遊園、禮佛之所。

慈寧宮花園明代即有，清代沿用，於乾隆三十四年 (1769) 大規模改建後形成今貌。它南北長約 130 米、東西寬 50 米，面積僅次於御花園，在紫禁城四座花園中位居第二。

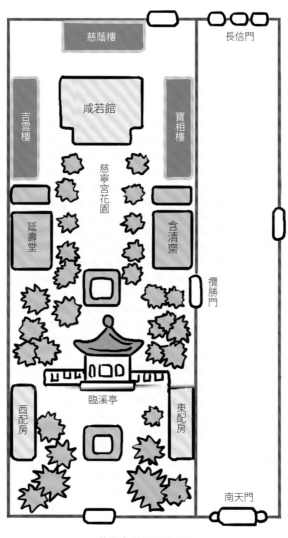

慈寧宮花園示意圖

　　花園中現存 9 組建築。不像一般園林那樣迎門湖石假山，曲徑通幽，而是佈局疏朗，一路坦途，園內也沒有登高爬坡的構築，體現了適應老人家身體狀況的設計，使太皇太后、太后、太妃嬪免於跋涉勞累而仍能享受遊園之趣。

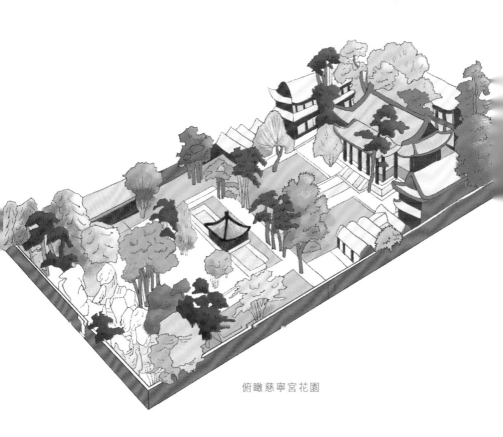

俯瞰慈寧宮花園

鑒於其主要使用者太后、太妃嬪們日常生活中對禮佛的重視，花園北部正中建有佛堂咸若館，外圍還設置有慈蔭樓、吉雲樓和寶相樓3座佛樓。這幾處佛教建築各具功用。

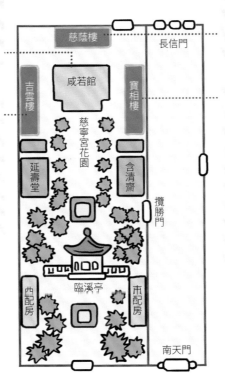

咸若館是太后、太妃嬪禮佛的場所，館中佈滿佛像、佛塔、法器、經卷。

吉雲樓則是「萬佛閣」，供奉着一萬餘尊彩繪的擦擦佛像（即用模具製成的小型泥造像），這種專供擦擦佛的寬敞殿堂是極其珍貴的佛教遺跡。

慈蔭樓是藏經閣，曾藏有北京版藏文大藏經《甘珠爾經》108部。

寶相樓是乾隆皇帝同三世章嘉活佛所創的「六品佛樓」。其中建築、陳設與佛像的藝術形式都體現了皇帝對於藏傳佛教格魯派修行思想的理解。

慈寧宮花園示意圖

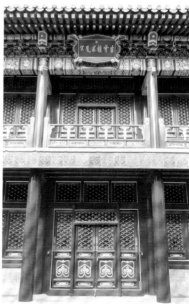

寶相樓大門

吉雲樓大門

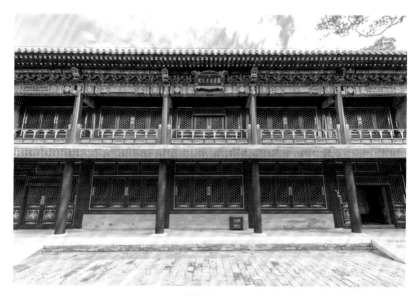

慈蔭樓正門

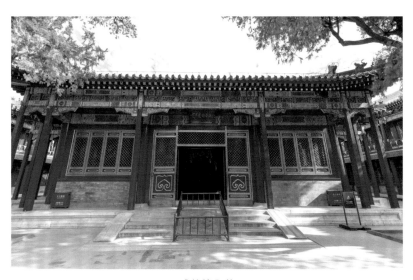

咸若館全貌

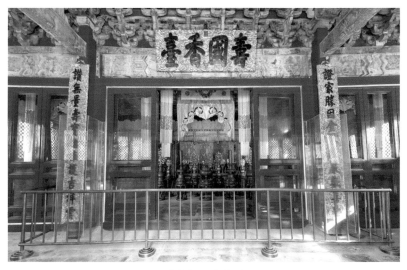

咸若館原狀陳列

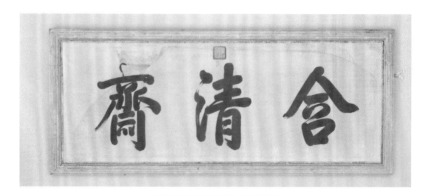

乾隆皇帝御筆「含清齋」匾

含清齋院外

　　再往南，東西對稱分佈着兩組院落，分別為含清齋與延壽堂。這兩處建築承載了皇帝對母親生死相侍的孝道。兩處院落均素雅質樸，小門、矮牆、勾連搭式捲棚頂、山牆上開的花窗，構成流暢活潑的建築外觀，在一片濃蔭茂木掩映中，頗有江南宅院的情趣。乾隆四十二年（1777），崇慶太后去世，靈柩安放在慈寧宮正殿，乾隆皇帝就在含清齋為母親守孝。清朝後期，咸豐皇帝曾在延壽堂侍奉太后用膳。

　　皇太后的膳食都有什麼呢？我們來看看咸豐十一年（1861）十月初十，剛剛成為皇太后的慈禧太后早膳的膳單。

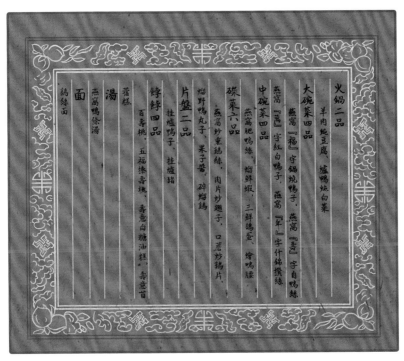

慈禧太后早膳膳單示意圖

　　由這份膳單可以看出，晚清宮廷飲食種類多樣，營養豐富，菜品又多有「福」「壽」等吉祥寓意。太后們在花園中享用如此美食，該是怎樣的一番情趣！

　　既然是花園，自然也要為太后、太妃嬪們設計遊憩的場所。花園中部偏南坐落的臨溪亭就是太后、太妃嬪們遊園休憩、賞花觀魚的絕佳場所。它也是慈寧宮花園的主要建築之一，建在矩形水池中的單孔磚石券橋上，東西兩面臨水。水池中並非自行流淌的活水，明清時以驢拉水車，將西側內金水河的河水經地下管道注入池中，同時在池中養魚、種蓮。

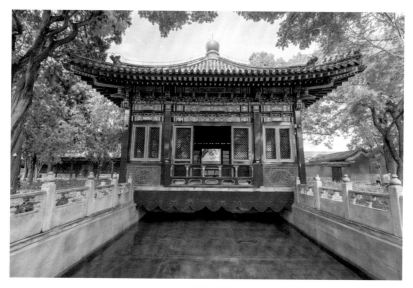

臨溪亭水池

　　臨溪亭被樹影碧波環繞，意境清雅，夏季水池內蓮花盛開，也是美哉妙哉。萬曆十四年 (1586)，太后居住的慈寧宮區出現了「瑞蓮」。雖然不知道「瑞蓮」具體長什麼樣子，但因蓮花是水生植物，而慈寧宮區域只在此處有水，故推測，臨溪亭下應該就是當年瑞蓮誕生之地。當時，這一祥瑞之兆轟動朝野，大臣們一時陸續作《瑞蓮賦》，紛紛稱頌。藉由此事，萬曆皇帝的母親慈聖太后也被神化為「九蓮菩薩」，供時人膜拜。

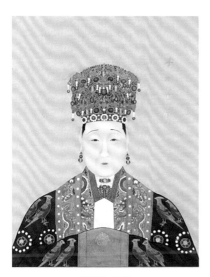

慈聖太后像

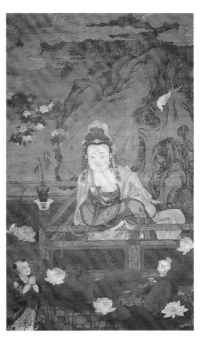

九蓮菩薩像

臨溪亭前還有一座青銅香爐，上面鑄有「大明正統七年歲次九月吉日造」的文字。這說明它是明代正統時期的文物，但這座花園是明代嘉靖年間才建成的，前後相差近百年，難道是把前期做好的銅爐移到後期建成的花園中嗎？

原來，這座香爐並不是故宮舊藏，而是 20 世紀 50 年代從社會上徵集收購而來。由此可見，故宮中的文物並不一定都是明清皇宮中的收藏。那些在 1949 年之後通過國家調撥、社會捐贈、民間收購等途徑新入藏的文物，在故宮的文物系統上也有着不一樣的編號體系，它們被統一冠以「新 ×××××」字號。

慈寧宮花園的香爐　　　　　　文物號和銘文

為女性長者頤養天年的花園自然不能少了長壽寓意的設計。花園最南端的太湖石假山就是最好的證明。太湖石是產於太湖區域的多孔而玲瓏剔透的岩石，寓意長壽，亦稱壽石。這處假山不為登高臨遠，只為象徵壽比南山，表達對長者健康長壽的祝福與企盼。

環顧園內，除建築、山石外，還有花壇兩座，古樹 106 棵。一年四時，目之所及，均給人以美好的享受。

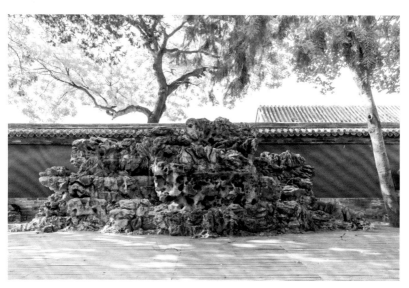

慈寧宮花園的太湖石假山

慈寧宮花園四時花樹

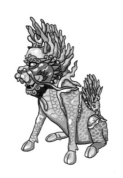

⑤
逸事遺珍

慈寧宮記錄了明清眾多太后、太妃嬪人生中最後的歲月，

這裡的一磚一瓦、一花一木，

也無不講述着幾百年來的宮廷故事。

　　自慈寧門開始，當我們把目光重新投向御路石那一塊漢白玉石雕時，會發現龍鳳石刻之間還雕刻了一隻不起眼的小動物，你能認出它嗎？

　　它是蜥蜴，被認為可以上天入地、驅邪逐疫，寓意趨吉避凶、大吉大利。許多清代皇家建築中都能找到它的身影。

　　比起蜥蜴這種小型動物，更加引人注目的是慈寧門前高大威猛的瑞獸。古人自戰國時代起，形成了龍、鳳、麟、龜的「四靈」概念。此後，它們便作為祥瑞的象徵常常出現，體現了人們渴求安寧和平的願望。慈寧門前的銅鎦金瑞獸，毛髮上聳，雙目前視，昂首挺胸，有着龍頭、鹿角、牛蹄和獅子尾，是傳說中的「四靈」之一 —— 麒麟。

慈寧門前御路石上的蜥蜴

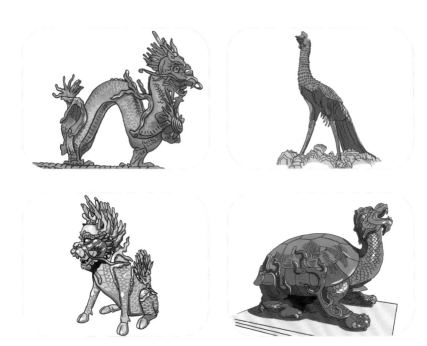

龍鳳麟龜「四靈圖」

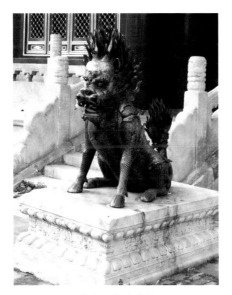

慈寧門前的麒麟

　　歷史上麒麟形象有過很多次變化。唐代的麒麟形似牛馬，如武則天為母親楊氏所建順陵前的石麒麟，就給人一種牛的感覺。宋元時期，麒麟逐漸成為龍形的動物，頭頂兩隻肉角，身上覆有鱗甲。明清以後才逐漸定型為現在的模樣。

　　麒麟是傳說中的瑞獸，在現實中自然是不存在的。然而史料記載，明代永樂時期一位榜葛剌國的使臣曾向皇帝進獻過一頭「麒麟」，而且這個榜葛剌國也是真實存在的！它是明人對現在孟加拉國一帶的稱呼。

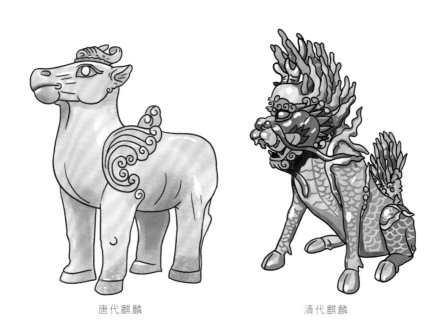

唐代麒麟　　　　　　　　　　　清代麒麟

　　歷史上，榜葛剌國王分別於永樂十二年（1414）、正統三年（1438）兩次派使臣到中國獻「麒麟」。永樂皇帝命宮廷畫師將麒麟的圖像畫了下來，並請翰林院修撰沈度寫下一篇《瑞應麒麟頌》，抄寫在圖卷上，這也就是流傳至今的《瑞應麒麟圖》。

　　然而這可不是真的帶來了神獸「麒麟」，明人指的麒麟，居然是長頸鹿。為什麼榜葛剌的國王要到中國進獻長頸鹿，還稱之為麒麟呢？榜葛剌是鄭和下西洋的必經之地。極可能是因鄭和一行發現長頸鹿長得很像傳說中的麒麟，此事被榜葛剌國王知道，才決定將長頸鹿作為貢品獻給中國。

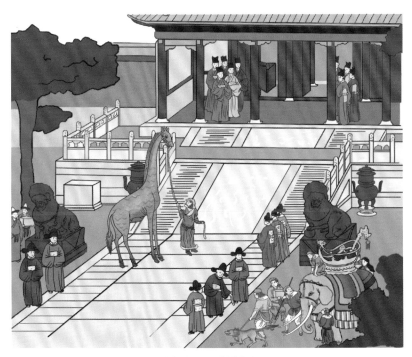

榜葛剌朝貢「麒麟」

紫禁城裡許多建築前都陳設着蓄水防火的大銅缸，名為「太平缸」，寓意保佑宮中太平。慈寧宮也不例外，大殿前丹陛上的一對銅缸，不僅有着防火的功能，還記錄着一段歷史往事。

慈寧宮是嘉靖十七年（1538）建成的，而慈寧宮大殿前的銅缸上刻的卻是「嘉靖四十一年御用監造」，這也就意味着銅缸的製造比慈寧宮的建成時間晚了整整 24 年。

為什麼會有這種情況呢？原來，嘉靖三十六年（1557），紫禁城中奉天、謹身、華蓋三殿大火，前朝區域燒為焦土。嘉靖四十一年（1562）三大殿才重建完成。據推測是為了預防大型火災的再次發生，才又在宮中其他區域增配了這批銅缸。

嘉靖四十一年造太平缸

據說，慈寧宮正殿前的銅仙鶴在歷史上還曾捱過打。故事發生在明代萬曆年間。有一次，萬曆皇帝去慈寧宮看望母親，隨行太監張明手執藤條在前清路。因張明高度近視，沒看清丹陛上的仙鶴，誤把它當成了人，便用藤條抽打，並大喝道：「聖駕來了，還不躲開！」這引得眾人大笑。從此，他得了個「張打鶴」的綽號。

　　隨着帝制王朝的衰落，慈寧宮在清末時漸漸不復當年興盛。這裡因無人居住而長期閒置，疏於管理，光緒時期這裡還發生過一件駭人聽聞的盜竊案。光緒七年（1881）的一天夜裡，慈寧宮前殿和大佛堂的屋頂丟失了正脊中的寶匣和八掛鎦金吻鏈，院內地面還發現了被遺棄的木杆和被揭去的瓦片。皇宮中本應宮禁森嚴，竟然有竊賊混入，慈禧太后震怒，她立刻下旨緝拿案犯。幾天之後查明，原來是宮中太監徐志祥吸食鴉片成癮，為籌煙款，招引竊賊行竊，涉案者多達 12 人。最終將抓獲的太監徐志祥、盜賊袁大馬等人處以了極刑。

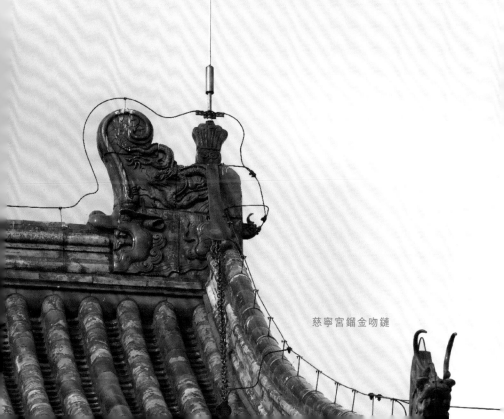

慈寧宮鎦金吻鏈

　　至清宣統元年（1909），隆裕太后曾計劃在上徽號時，召集王公大臣們在慈寧宮行禮，將多年不用的太后宮重新投入使用，以標榜自己太后的身份。可是清末宮廷入不敷出，經費、人員都捉襟見肘。慈禧太后當年重修儲秀宮時曾耗白銀 63 萬兩，慈寧宮年久失修，殿宇破敗，範圍較儲秀宮也更大，廢置時間更長，重新修繕必是費用不菲。內務府無奈只得回稟「修理不及」，隆裕太后上徽號的典禮也不得不改在別處進行了。此時距清朝滅亡只有不到兩年半的時間。

　　慈寧宮見證了母慈子孝，也歷經了國運興衰。如今，修繕一新的雄偉宮殿以故宮雕塑館的身份重新面對世人，迎接着對中國文化抱有熱忱的國內外遊人，遊客們可以在這座宮城中探尋歷史的蹤跡。

隆裕太后像

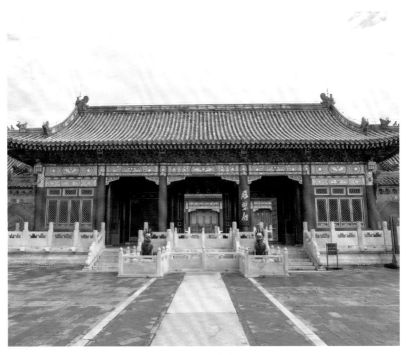

今日的慈寧宮

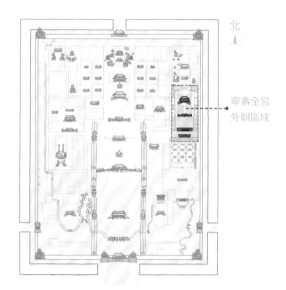

北

寧壽全宮
外朝區域

故宮平面示意圖

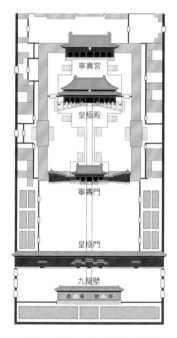

寧壽宮

皇極殿

寧壽門

皇極門

九龍壁

寧壽全宮外朝區域平面示意圖

探秘寧壽
全宮外朝

所處位置：位於東六宮以東

建築特色：擁有獨立的中軸線，所屬宮殿大多仿照紫禁城中體建築

建築功能：乾隆皇帝營建的太上皇宮

本站專題：高宗改建、舊時歲月、別有深意、尊老敬天、晚清餘暉

編繪作者：（文）姜琪鵬、王鑫淼　（圖）別瑋璐

以養性門為分界線，寧壽全宮被劃分為外朝和內廷兩個區域，是當之無愧的「宮中之宮」。

為了深入地了解寧壽全宮外朝區域，讓我們共同感受「高宗改建」的傲氣，並走進那段「舊時歲月」，探索寧壽全宮外朝早期的建築格局和歷史故事，體會「別有深意」的設計。撥開歷史的迷霧，從寧壽全宮盛大的宮廷典禮中體會清王朝的「尊老敬天」。最後，在「晚清餘暉」中，了解發生在寧壽全宮外朝的新故事。

01
高宗改建

乾隆皇帝深深仰慕自己的皇祖康熙皇帝，

他對寧壽宮區域進行的改造與調整，

正是這種仰慕的重要表現。

讓我們把時光聚焦於 1735 年。這一年，雍正皇帝病逝，皇四子愛新覺羅·弘曆接過了大清朝的基業，並於次年改元乾隆。據《清實錄》記載，乾隆皇帝即位之初，曾焚香向上天默禱，如果上天眷顧，能夠在位六十年，就一定傳位給儲君，不敢和皇祖康熙皇帝執政六十一年相比較。

乾隆三十五年 (1770)，乾隆皇帝六旬大壽慶典剛過，宮內立即應詔着手修建為其將來退位養老的太上皇宮，地方就定在了紫禁城東北角的寧壽宮一帶。寧壽宮在康熙、雍正年間是供養後宮妃嬪女眷之所，乾隆三十三年 (1768)，最後一位康熙時代的皇貴太妃在寧壽宮薨逝，寧壽宮一帶也就成為營建太上皇宮的理想位置。在改建工程開始之前，乾隆皇帝即定下「舊名襲寧壽」的規矩，在名義上保留了「寧壽宮」的名稱，為了區別改建前後的名字，避免衝突，新營建的太上皇宮也被稱為寧壽全宮。由乾隆皇帝親自主持營建工作的寧壽全宮，對舊有格局和設計理念有所突破。

首先，整個區域設計了一條獨立的中軸線，用以彰顯太上皇的權威與地位。沿中軸線自南至北主要分佈九龍壁、皇極門、寧壽門、皇極殿、寧壽宮、養性門、養性殿、樂壽堂、頤和軒、景祺閣等各類建築。寧壽全宮中軸線的建築樣式，甚至比紫禁城中軸線上的建築樣式還要豐富。

其次，在原有的居住功能基礎之上，新增設了西部區域的花園，也就是紫禁城四大花園之一的乾隆花園，以及東部區域的暢音閣大戲台，為乾隆皇帝「退休」後的養老生活增添樂趣。

最後，營建寧壽全宮外朝的主要宮殿，但並不是簡單地照搬某座已有建築，而是綜合考量其規制與功能後重新設計。根據乾隆年間大臣奏案和清宮《奏銷檔》記載，現存的寧壽全宮外朝區域的兩大建築——皇極殿與寧壽宮，都不是以舊有宮殿為主體進行裝修的，而是拆除後重建的。皇極殿是在原來寧壽宮前殿的舊址上興建的，其建築格局主要以保和殿為藍本，兼顧乾清宮的部分形制；改建後的寧壽宮則是將原來的寧壽宮後殿拆除，然後仿照坤寧宮的樣式修建的。

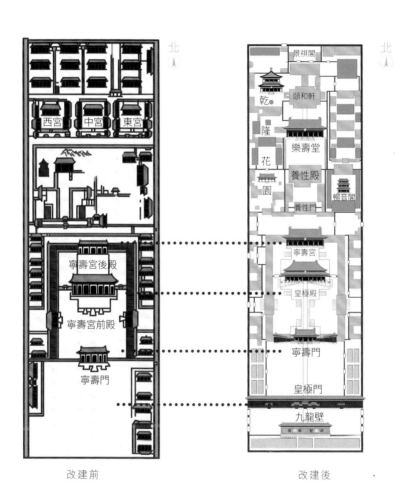

北

北

景祺閣

頤和軒

乾

隆

花

樂壽堂

養性殿

園

暢音閣

養性門

寧壽宮後殿

寧壽宮

皇極殿

寧壽宮前殿

寧壽門

寧壽門

皇極門

九龍壁

改建前

改建後

乾隆皇帝的規劃

這樣一來，在寧壽全宮外朝區域，我們會發現一個很有意思的現象。紫禁城內建築的命名存在一個基本規律，即宮門與宮殿同名，進入相應的門，就會出現名字對應的宮殿。如太和門之北為太和殿，乾清門之北是乾清宮，慈寧門之北是慈寧宮。

但在寧壽全宮外朝區域，門和宮殿的排列卻亂了，成了「兩門兩宮殿」的排佈，從南至北依次為皇極門、寧壽門、皇極殿、寧壽宮。這是為什麼呢？

太和門　　　　　　　　　　　　　　　　　太和殿

乾清門　　　　　　　　　　　　　　　　　乾清宮

寧壽門　　　　　　　　　　　　　　　　　皇極殿

　　原來，出於對祖父康熙皇帝的尊敬，乾隆皇帝雖然拆除了舊有的寧壽宮並建成皇極殿和新的寧壽宮，但原寧壽宮的宮門 —— 寧壽門卻保存了下來。乾隆皇帝又命人在寧壽門南側增建了與皇極殿對應的新門 —— 皇極門。因此，才有了上述宮門與宮殿不對應的情況。這既滿足了實際建築使用功能，又靈活地融入了乾隆皇帝的主觀意願。

　　寧壽全宮落成後，乾隆皇帝還特意撰寫了《寧壽宮銘》用以紀念，開篇就以「寧咸萬國，壽先五福」闡述了宮殿群落沿用寧壽之名的原因。「寧咸萬國」典出《周易》，借指天下太平；而「壽先五福」則出自《尚書・洪範》，指長壽居五種福澤之首。其實，皇極殿也好，寧壽宮也罷，都是乾隆皇帝通過殿宇名稱不斷提醒自己要守護天下太平，恪守為君之道，兢兢業業，將美好與福澤賜予萬民。

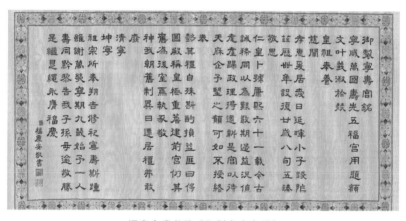

福康安書乾隆《御製寧壽宮銘》

　　修建寧壽全宮工程量浩大且歷時長久，乾隆皇帝為此成立了寧壽宮總理事務處，讓福隆安主持工作，和珅、英廉等人也參與其中，負責工程的具體籌備與開展。這個臨時機構仔細管理着寧壽全宮的修建工作，無論是修建宮殿的順序、開銷預算的增減，還是皇帝的意願是否達成，每一件事情都做到有記錄，有彙報，有審核。

　　寧壽全宮自乾隆三十五年籌備建設，到乾隆四十四年 (1779) 建成，前後歷時近 10 年，耗費近 144 萬兩白銀。但是，乾隆皇帝卻一天也沒有住過。

寧壽宮外景

皇極殿外景

⑫
舊時歲月

寧壽全宮主要是清代乾隆時期改建的。
在此之前,這一區域的主體建築寧壽宮
一直是安置先帝女眷的場所。
這裡有過殘酷無情的權力鬥爭,
也有溫暖感人的皇室親情。

　　我們今天看到的寧壽全宮是清代乾隆時期改建的，位於東六宮以東。在明代，東六宮以東分佈着仁壽殿及北部的噦鸞宮、喈鳳宮等眾多宮殿。有別於供皇帝妃嬪居住的東、西六宮，這裡是供先帝有封號的妃嬪與無名封的宮中女眷居住養老的地方。清初這些建築遭到了毀壞，僅在衍祺門一帶留有少量的內宮用房。1620 年，仁壽殿迎來了在權力鬥爭中失敗的李康妃（又稱西李、李選侍）。她原是明光宗朱常洛的寵妃，當時，朱常洛即位不足一月，就因服用紅丸猝然離世，年幼的太子朱由校即將登基。李康妃是太子的養母，她將太子挾持於乾清宮，希望憑藉自己與朱由校的關係受封皇太后。這一舉動引來大臣的強烈不滿，最終李康妃失敗，並在大學士劉一燝、給事中楊漣、御史左光斗等人的催促下，不情願地離開了乾清宮，搬到了仁壽殿。明王朝滅亡之後，李康妃等明代女眷皆由清廷供養，後來李康妃於康熙十三年（1674）薨逝。

　　康熙二十八年（1689），康熙皇帝在此區域敕建新宮，並將嫡母仁憲太后，也就是先皇順治皇帝的第二任皇后 —— 孝惠章皇后博爾濟吉特氏移居於此，其他太妃、太嬪作為太后的隨居人員一同居住。

　　仁憲太后雖然不是康熙皇帝的生母，但康熙皇帝一直將她當作生身母親一樣奉養。據《清實錄·康熙朝實錄》記載，康熙皇帝幾乎天天前往皇太后宮請安。另外，拜謁祖陵、駕幸盛京、避暑古北口以及巡幸五台山等，康熙皇帝都會恭迎太后一同前去。即便太后沒有前往，康熙皇帝也會在路上為太后送上心意。康熙二十二年（1683），皇帝率眾出塞，路上用鳥槍獵獲一隻鹿。正當盛夏，康熙皇帝便命隨行人員將鹿肉醃漬後曬乾，製成鹿脯，快馬送回到太后處所供其嚐鮮。康熙三十五年（1696），北征期間的康熙皇帝給留守京師的太子胤礽下令，讓他每年都要親自給太后送去各地進獻的禮品。皇帝外出巡幸，捕獲鯽魚、獵獲銀鼠，甚至得到時鮮水果等邊遠之物，都要進奉給寧壽宮中的皇太后。

北

乾隆皇帝改建這一區域以前，
寧壽宮主要是指單獨的一座宮
殿；改建後這一區域則成為整
個紫禁城東北側的建築群落，
稱為寧壽全宮。在寧壽全宮之
中也有一座宮殿叫寧壽宮，
但它與康熙時期的寧壽宮除名
稱一致以外，二者的規模、功
能，甚至建築基址都完全不同。

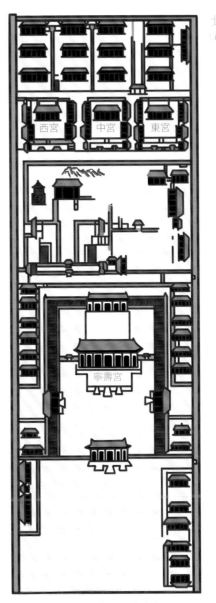

西宮　中宮　東宮

寧壽宮

康熙皇帝時期的寧壽宮

　　除此之外，康熙皇帝還經常去陪太后聊天解悶。康熙五十二年(1713)，太后已是七十三歲高齡，白髮蒼蒼，牙齒鬆動，她對康熙皇帝說：「我現在牙都鬆了，掉了的牙不疼了，剩下幾顆沒掉的還是疼起來沒完。」康熙皇帝寬慰她說：「先輩常說，老人掉牙對子孫後代有好處，這正是您福澤綿長、垂恩後代的吉兆呢！」太后聽後十分歡喜，笑着說：「皇帝這話，讓我們這些老人家聽了，真是開心呀！」

　　康熙五十六年(1717)，仁憲太后病重，已經六十四歲的康熙皇帝身體狀況也不太好，但他仍抱病前去探望太后，跪捧老太后雙手，呼喊着「母后，兒臣在此」。老太后雖然甦醒過來，但已不能言語，只能拉着皇帝的手，母子四目相視。最後，仁憲太后以七十七歲高齡去世時，康熙皇帝竟不顧病體，號啕痛哭不能自已。

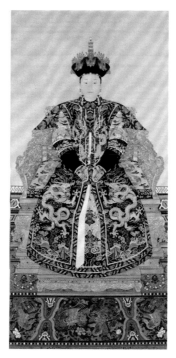

仁憲太后像

康熙皇帝獵獲小鹿

北征期間康熙皇帝敕諭太子

康熙皇帝的孝心

⓪③
別有深意

寧壽全宮是一組充滿「內容」的建築群，

這些大大小小的「內容」，

無不體現着乾隆皇帝對國勢強盛的自豪之情。

走進寧壽全宮，最先映入眼簾的就是著名的九龍壁。它由琉璃磚砌成，位於寧壽全宮最南端，是一座特殊的照壁。什麼是照壁呢？照壁又叫蕭牆或影壁，是中國古代特有的一種建築形式，多立於大門內，有辟邪之意，也是古建築裡重要的審美構成。九龍壁並不在皇極門內，而是在皇極門外。

民間照壁

中國目前保存有三座較為完整的古代九龍壁。其一是山西大同的明代九龍壁，這是一座琉璃照壁，原先的主人是明太祖朱元璋的第十三子朱桂，照壁位於他府邸前。它寬 45.5 米，高 8 米，厚 2.02 米，無論是長度還是存在歷史，它都是三座九龍壁中當之無愧的「老大哥」。其二是北京北海公園的九龍壁，長 27 米，高 5 米，厚 1.2 米，建成於乾隆二十　年 (1756)，是一座雙面琉璃照壁，嚴格意義上應算作是雙面「十八龍壁」。其三就是坐落於紫禁城寧壽全宮的九龍壁了，壁長 29.4 米，高 3.5 米，厚 0.45 米，相對於其他兩座九龍壁，它是最年輕的，建成於乾隆三十七年 (1772)，但它身處皇宮大內，所以顯得格外尊貴。

有了九龍壁，在皇極殿裡端坐的太上皇面對的將不再是枯燥單調的牆壁，而是九條騰龍正中那條唯一以正面示人的金黃色巨龍，它是九條龍中名副其實的王者。

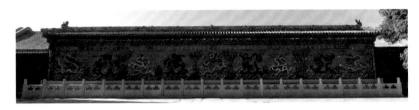

紫禁城皇極門外的九龍壁

　　九龍壁東側的白龍身上還隱藏着一個小小的秘密。仔細看會發現，它肚子下方呈弧形的一塊磚不是琉璃，而是一塊木頭。為什麼別的部件都用琉璃而這裡用了木頭呢？

　　據說，當年工匠們將九龍壁拼砌到最後時，不慎把一塊琉璃磚打碎了。因為每塊琉璃磚的樣式都不同，而且沒有可供替換的，打碎了其中一塊，就意味着整批磚都要重新燒製，這將大大延誤工期。更糟糕的是，如果讓皇帝知道了，所有參與者都將難逃罪責。於是，大家急中生智：拿木頭按原樣重新雕了一塊，再刷上白漆，小心鑲嵌在破損的地方。九龍壁屬於裝飾性的照壁，皇帝也從來沒有想過要走近摸一摸，就這樣，這塊木頭的秘密就隱藏了下來。直到後來，歲月的洗禮使白漆剝落，這塊以假亂真的木頭才被人們發現。

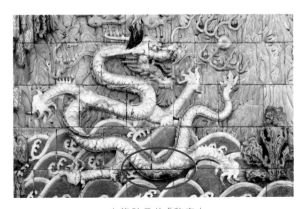

白龍肚子的「秘密」

　　九龍壁是寧壽全宮中軸線的南端起點，從此向北，還有不少建築設計體現了乾隆皇帝的「別有深意」。先來看看走進皇極殿所必須經過的大門 —— 皇極門。

　　皇極門與九龍壁相對，是寧壽全宮的南向大門。現存的皇極門中間三個門既沒有匾額，又沒有特殊說明，不容易引起人們的重視。然而事實上，皇極門等級非常高，幾乎到了「一門之下，萬門之上」的程度。這是由於皇極門的設計精神完全脫胎於故宮的正門 —— 午門，二者的相同之處就在於「明三暗五」的開門形式和「門中有門」的命名方式。

皇極殿

寧壽門

皇極門

寧壽全宮的中軸線

　　皇極門、午門和奉先門都是宮中少有的開有五個門洞的大門。雖然礙於建築形式，皇極門的五個門洞只能一字排開，無法做到午門那樣十分明顯的「明三暗五」，但中間三個最為寬大的門洞儼然已經「手拉手」親密地自成一體，兩端較矮的兩個門洞則躲在遠處，甚至各自掩映在古柏的後面，這可以看作「明三暗五」的一種形式。

　　最外側這兩個門洞上方還分別單獨懸掛着「皇極左門」和「皇極右門」的匾額，與午門最左邊的門左掖門、午門最右邊的門右掖門如出一轍，也可以稱為「門中有門」。由此可見，皇極門作為寧壽全宮的正門，等級是非常高的。

　　皇極門簡約而不簡單，那為什麼不直接把皇極門建成午門的樣子呢？根源就在於，寧壽全宮受地理位置所限，不能隨心所欲、任意逾越。現在的皇極門既在實體建築形式上做了最大限度的弱化，又在等級內涵上做了最大程度的強化，有捨有取，從而達到了最完美的平衡，也為後面的一系列建築留下了足夠的設計空間。

皇極門

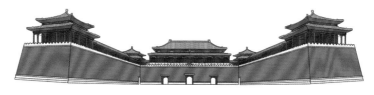

午門

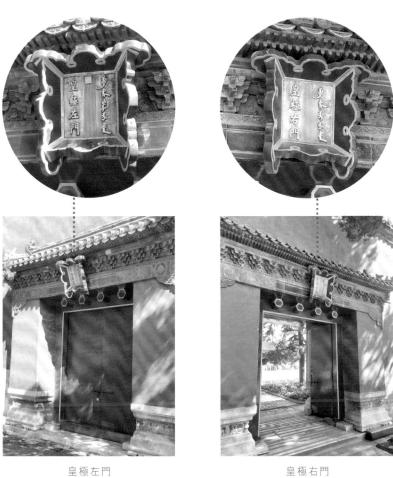

皇極左門 皇極右門

④
尊老敬天

乾隆年間，皇極殿建成後曾舉辦過一時
傳為美談的千叟宴，
而寧壽宮雖然未曾正式投入使用，
卻也發生過許多動人的故事。

皇極殿和寧壽宮兩座單體宮殿，構成了寧壽全宮外朝也是整座寧壽全宮最為重要的建築。發生在這兩座宮殿的故事，也讓人津津樂道。

中國歷史上曾經舉辦過四次千叟宴，兩次在康熙時期，兩次在乾隆時期。康熙五十二年 (1713)，第一次千叟宴在暢春園舉辦。所謂千叟宴，是指皇帝邀請高壽的官民參加的宴會。在康熙六十一年 (1722) 的千叟宴上，康熙皇帝作《千叟宴詩》，因此後人就把這種形式的宴會稱為千叟宴。千叟宴旨在弘揚孝道，彰顯國泰民安，宣揚太平盛世。

康熙六十一年 (1722) 正月初二，在紫禁城乾清宮前，設宴招待八旗文武大臣中 65 歲以上致仕的人員，合計 680 人。三天後，宴請漢族官員中 65 歲以上的致仕人員，共有 340 人。這是第一次在紫禁城舉辦千叟宴。

乾隆皇帝效仿祖父康熙皇帝，也舉辦過兩次千叟宴：第一次在乾隆五十年 (1785)，地點在乾清宮，共有 3900 餘人參加；第二次則是嘉慶元年 (1796) 正月初四，彼時乾隆皇帝剛剛將皇位傳給皇十五子顒琰，即嘉慶皇帝，之後乾隆皇帝就以太上皇的身份在皇極殿舉辦了盛大的千叟宴。參加宴會的老人中，60 歲以上的總共有 5900 餘人，而太上皇乾隆也已經是 86 歲高齡了。

參加宴會的老人中不乏百歲老人，比如 106 歲的熊國沛和 100 歲的邱成龍，太上皇乾隆稱他們為「百歲壽民」，並賜給六品頂戴，還賜給 90 歲以上老人七品頂戴。宴會的最高潮是即席聯詩，一共得詩三十四卷。

（清）千叟宴聯席詞冊

使用緙絲工藝。緙絲是中國傳統絲織工藝品種之一。織法以生絲為經，熟絲為緯，先將預定的圖案紋樣以墨線勾稿，畫在經線面上，然後用幾隻乃至幾十隻裝有不同色緯絲的小梭，依照紋樣的輪廓和色彩，以小梭、撥子等工具，將多種彩色緯絲分段緙織，按圖稿所示與經線交織，形成「通經斷緯」。「承空觀之，如雕鏤之象」，故名緙絲，又名刻絲、克絲、刻色等。由於緙絲工藝繁複，一件成功的作品，所用人力物力非普通人家可以承受，故有「一寸緙絲一寸金」之說。

　　太上皇乾隆還為赴宴的老人準備了特殊的禮物，比如玉如意、楠木鳩杖、養老銀牌、筆墨等，總共有 16 件之多。先說說鳩杖。什麼是鳩杖呢？鳩杖也叫鳩首拐杖，指拐杖的扶手部分雕有斑鳩鳥。古人認為斑鳩吃東西不會被噎到，因此將鳩杖賜予與會老人，既可以作為工具，也期盼他們吃東西時不會被噎到。

　　再說說御賜養老銀牌。在千叟宴結束後，太上皇乾隆命人根據老人年齡的大小分別贈予不同重量的銀牌，最重的銀牌達到十兩，賞賜給最高壽的人。銀牌的正面刻有「太上皇帝御賜養老」，背面則刻着「丙辰年皇極殿千叟宴重 × 兩」。正面為陽刻，背面為陰刻。鳩杖和養老銀牌，都是國家尊老敬老的體現。

　　無論是暢春園、乾清宮還是皇極殿，無論是皇祖康熙皇帝還是皇孫乾隆皇帝，皇帝們舉辦千叟宴都是為了營造一種普天同慶、國泰民安的盛世景象，所需要的花費都是非常巨大的。乾隆以後，國力日漸衰弱，朝廷再也無力舉辦這樣盛大的千叟宴了。

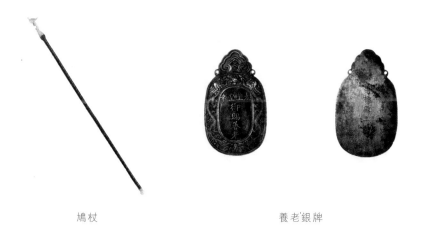

鳩杖　　　　　　　　養老銀牌

　　除坤寧宮外，皇極殿以北的寧壽宮也是一處舉行薩滿教祭祀的場所，室內設有煮肉祭神大鍋和木榻大炕。根據乾隆皇帝在《寧壽宮銘》中的記載，他打算將來禪位之後，將原本供在坤寧宮的祭祀神位與屋外的祭天神杆（即索倫杆）移至寧壽宮，以便完成太上皇的祭祀儀式。不過，由於乾隆皇帝是「退位不退政」，儀式仍在坤寧宮進行。因此，寧壽宮僅僅仿造了坤寧宮部分祭天的器具與裝飾，神杆與神位都並未移到這裡。

　　清代宮廷祭祀儀式結束後，使用的部分食物會讓烏鴉吃掉。那麼，祭祀活動為什麼會有烏鴉的身影呢？根據《滿洲實錄》記載，烏鴉是滿族的圖騰，還曾幫了努爾哈赤大忙。

　　當年滿洲的部落繁多，彼此征戰，時為建州女真部落首領的努爾哈赤在混戰中脫穎而出，成為一股強大的力量。但是，這卻引起了以葉赫部為首的其他部落的畏懼與仇視。他們組成九大部落聯軍，分兵三路包抄建州女真。努爾哈赤派遣兀里堪前去勘探敵情。兀里堪奉命出行，向東探查了百餘里地，在一處山嶺被群鴉阻住去路，多次嘗試無法通過。努爾哈赤又命兀里堪再從可扎喀向渾河一代偵察，發現敵軍營寨篝火延綿不斷。得到這一情報後，建州女真馬上調整兵力部署，並一舉擊潰敵軍的包圍，取得了勝利。努爾哈赤認為烏鴉立了大功，便把烏鴉作為與天神溝通的「神鳥」。這與意大利「聖鵝守護羅馬城」的故事有着異曲同工之妙！

　　寧壽全宮建造時間長、花費不菲，然而乾隆皇帝在寧壽全宮建成後一天也沒有住進去過，僅在此設宴、舉行典禮。

夕陽下的皇極殿

⑤
晚清餘暉

慈禧太后是晚清同治、光緒兩朝的實際統治者，
在她執政的歲月裡，寧壽全宮又迎來了新的變化。

　　寧壽全宮本是乾隆皇帝為自己打造的太上皇宮，雖然當年曾對上蒼發下歸政宏願，但實際情況是，乾隆皇帝退位而不退政，仍舊居住在養心殿內，一切軍國大事必須經過他才能成行。直到 100 多年後，寧壽全宮才迎來了新的主人 —— 慈禧太后。

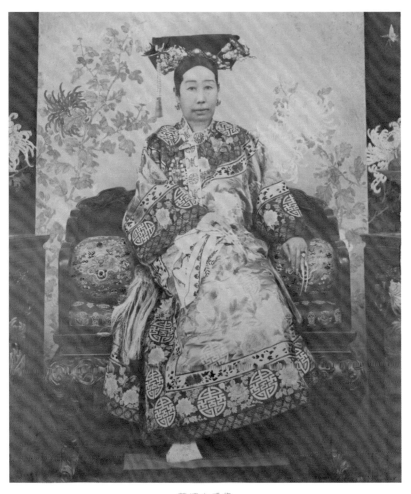

慈禧太后像

同治時期，慈禧太后在寧壽全宮舉辦過多次宴會和賞戲活動。同治五年（1866）慈禧太后聖壽日那天，同治皇帝會同文武大臣，先到慈寧宮為慈禧太后慶賀。早膳過後，同治皇帝親奉慈安、慈禧兩宮太后到達寧壽全宮，並侍奉太后午膳，同行的宗室王公也都獲贈宮廷御膳。之後的同治六年、七年、十年，慈禧太后的聖壽都照此操辦。同治十三年（1874），寧壽全宮裡曾經安排了四天的戲曲表演。

同治皇帝和慈安太后去世後，慈禧太后逐漸成為大權獨攬的「太上皇」。

光緒十五年（1889），慈禧太后撤簾歸政，將政權歸還光緒皇帝。按照禮制，慈禧太后應入住慈寧宮。因為自孝莊文皇后開始，慈寧宮為皇太后、太妃、太嬪養老的主要居所。但慈禧太后搬進了寧壽全宮，並將外檐的部分裝飾改為蘇式彩畫。

你知道整個故宮出現頻率最高的匾額是什麼嗎？答案就是「仁德大隆」匾！寫有這四個字的匾額，故宮中一共現存三塊：兩塊高懸在寧壽宮的皇極殿，一塊在殿門外的正上方，一塊在殿內屏風之上；另一塊則懸掛於慈寧宮的正殿。「仁德大隆」意為盛大的仁義道德。

皇極殿內的「仁德大隆」匾額上的字為慈禧太后手書，此匾額兩側，還有光緒皇帝御筆楹聯：日之升，月之恆，八表同登仁壽域；天所覆，地所載，萬年常鞏海山圖。「日之升，月之恆」，意思是像太陽每天升起那樣永久不變，像月亮一樣永久長在。「八表同登仁壽域」，意即在太后和皇帝的英明治理下，八方人民都到達了仁義、長壽的境地。「天所覆，地所載」，意為在全世界範圍內；「海山圖」，指全國的山河，即全部湖海疆域；「萬年常鞏海山圖」，意為普天之下太平盛世，大清江山萬年永保。這對楹聯下署「子臣載湉敬書」，載湉就是光緒皇帝。

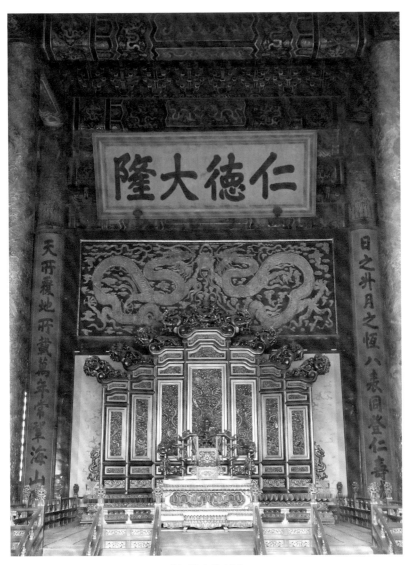

「仁德大隆」匾

　　光緒皇帝作為一國之君，首先想到了民之疾苦，這從「八表同登仁壽域」的希望中可以看出；又想到了國家的安危，這在「萬年常鞏海山圖」的期盼中也有所表現。從這副對聯可以看出，光緒皇帝的書法根基很厚，筆法遒勁有力，風格敦樸，大氣磅礡。

　　與慈禧太后御筆的「仁德大隆」相對，皇極殿門內側上方懸掛着光緒皇帝題寫的「隆萬化」三字匾。「隆」，就是興隆；「萬化」，指自然界萬物繁育衍化。這三個字的意思就是萬物充滿生機，國家興旺。匾額的落款也是「子臣載湉敬書」。

光緒皇帝像

　　在皇極殿內兩側，還懸掛着多個這一時期寓意美好的匾額。比如，大殿東側內檐懸掛着慈禧太后題寫的「聖膺嘉祐」匾。「嘉」即嘉獎；「祐」意保佑；「膺」指榮膺。這四個字意為統治者聖明有德，獲得上天的嘉獎保佑。

　　皇極殿東牆上還有光緒皇帝親題的「淑風嘉祥」匾。「淑風」，本意是美好的風範，這裡用來讚美慈禧太后的母儀；「嘉祥」則是祥瑞。「淑風嘉祥」寓意太后的良好風範，是國之祥瑞。大殿西側內檐之上是慈禧太后所書的「億齡祉福」匾，「億齡」即萬萬歲，祉福即福祉，也就是帝后擁有享受不盡的福祉。

　　時光如梭，昔日的王朝興衰都已經離我們遠去。今天的寧壽全宮外朝區域，仍然是那麼莊嚴肅穆地迎來送往，似乎在向人們訴說着一個個還未講完的故事……

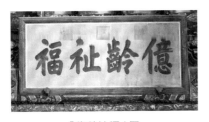

「隆萬化」匾

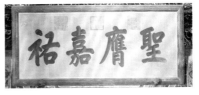

「聖膺嘉祐」匾

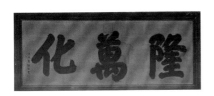

「億齡祉福」匾

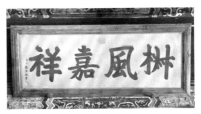

「淑風嘉祥」匾

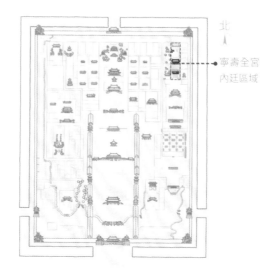

北

寧壽全宮
內廷區域

故宮平面示意圖

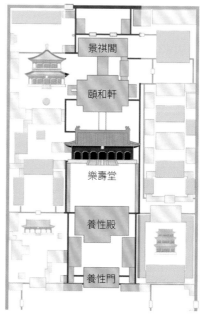

景祺閣

頤和軒

樂壽堂

養性殿

養性門

寧壽全宮內廷區域平面示意圖

第三站

探秘寧壽全宮內廷

所處位置：位於東六宮以東、寧壽全宮北部

建築特色：擁有獨立的中軸線，建築形制仿紫禁城內廷

建築功能：乾隆皇帝營建的太上皇宮生活起居區域

本站專題：樂壽養性情、武功通玉路、筆墨書胸臆、建造顯神通、史跡訴滄桑

編繪作者：（文）范雪純　（圖）別瑋璐

以養性門為分界線，寧壽全宮被劃分為外朝和內廷兩個區域，是當之無愧的「宮中之宮」。

寧壽全宮的內廷，就是乾隆皇帝計劃自己「退休」後生活起居的地方。內廷的中軸線上，依次坐落着養性門、養性殿、樂壽堂、頤和軒、景祺閣等建築。現在，就讓我們一起來探索和揭曉太上皇宮的內廷世界吧！

① 樂壽養性情

乾隆皇帝修建了寧壽全宮，卻並沒有真正在這裡居住過。

作為太上皇宮，「壽」成為貫穿該區域的一大主題。

養性，即頤養性情之意。乾隆皇帝有一首名為《題養性殿》的御製詩，裡面寫道：「養心期有為，養性保無慾。」詩句表達了退位後移居養性殿，平心無慾、安享晚年生活的意思。樂壽堂的名字出自《論語》：「知者樂水，仁者樂山；知者動，仁者靜；知者樂，仁者壽。」這裡不但是寢宮，也是讀書之所，所以又名「寧壽宮書堂」。頤和軒通過高出地面的甬道與樂壽堂相連。《禮記》中稱「百年日期頤」，所以「頤和」有百年、期望長壽之意。頤和軒以北，有工字廊與二層小樓景祺閣相連，景祺閣中原有小戲台一座。

寧壽全宮建成後，乾隆皇帝並沒有在此居住過，而是仍住在養心殿。使用這個區域最多的人，是晚清的慈禧太后。光緒二十年 (1894)，慈禧太后曾經居住在樂壽堂西暖閣，在東暖閣進早膳、晚膳。在光緒二十九年 (1903) 時，還曾與光緒皇帝在養性殿接見外國使臣夫人。

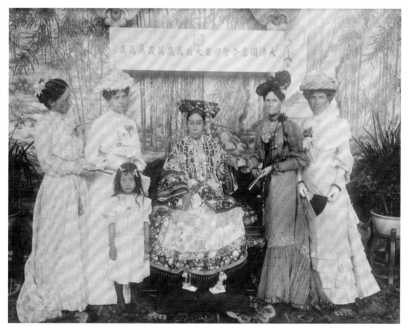

慈禧太后與外國使臣夫人合影

　　養性殿的彩畫裝飾原為清代建築彩畫中等級最高的和璽彩畫。在光緒十七年（1891）重修後，很多區域都改成了蘇式彩畫。

　　蘇式彩畫指的是蘇州地區式樣的官式彩畫，主要應用於裝飾皇家園林建築，如亭、台、閣、花門、遊廊等小型建築。蘇式彩畫的主體部分內容豐富多彩，有風景、動物、人物等，與和璽彩畫相比更加生活化，也是慈禧太后在這裡生活過的見證。

養性殿的蘇式彩畫

養性殿的蘇式彩畫

「壽」是貫穿養性殿、樂壽堂、頤和軒三座建築的一大主題。不論是秦始皇尋找長生不老藥還是魏晉時期煉丹成風，不論皇族貴胄還是平民百姓，古代中國人都將身體健康、長命百歲作為人生的一大追求，還喜歡用「福壽綿長」「壽比南山」等來表達美好祝福。壽文化，是中國傳統文化的重要組成部分，有很多體現祝「壽」寓意的物品和紋樣，比如壽桃、團壽紋、龜背紋等。

中國古典名著《西遊記》中，孫悟空偷吃仙桃、大鬧天宮的故事廣為人知。傳說王母娘娘的蟠桃數千年才成熟一次，她在蟠桃會上宴請各路神仙，凡人吃了也可以成仙得道。故而，桃子也有「仙桃」之稱，被人們視為仙果，吃了可以長壽。你知道嗎？在樂壽堂附近，就藏着「仙桃」呢！在樂壽堂的北門外，東西各有兩尊精緻的青銅香爐。香爐頂端，裝飾着三隻四爪獨角的神獸，它們一齊托起一個壽桃！在神獸的拱衛下，桃子更顯得仙氣裊裊呢！

樂壽堂北門外銅香爐上的神獸拱桃

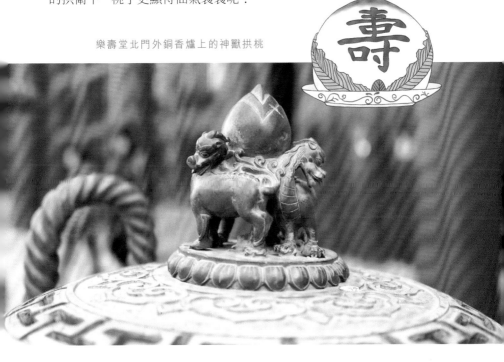

　　龜在中國文化中是長壽的象徵，龜背紋是以六邊形組成的連續網格，它作為一種裝飾圖案，在建築中也飽含健康長壽的美好寓意。頤和軒中，在明間的隔斷和東西側牆體的裝飾上都大量使用了龜背紋做裝飾。頤和軒後廈還掛有匾額和一副對聯，匾上書有「導和養素」四字。匾對（即匾額和對聯）漆底飾有龜背紋花心，而且每一個字都由無數極其細小的龜背紋螺鈿片拼成，每個螺鈿片上還刻有花瓣，做工精緻。根據檔案記載，這幅匾對出自蘇州工匠之手，漆工藝和螺鈿鑲嵌技術可謂巧奪天工！

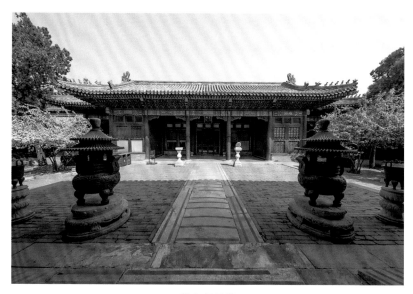

頤和軒外景

頤和軒明間隔斷上的龜背紋（1）

頤和軒明間隔斷上的
龜背紋（2）

頤和軒後廈的「導和養素」匾額

頤和軒後廈匾額上的龜背紋

　　寧壽全宮內廷的建築上，還裝飾有很多團壽紋，這也是中國古代用來表達祝壽寓意的紋飾。團壽是以圓形呈現的「壽」字，是「壽」字的變形，往往出現在各種服飾、建築上。團壽的線條環繞不斷，寓意生命綿延不斷。而團圓、圓滿是古人的另一種美好願望，以圓的形式來呈現「壽」字，將「壽」字變為一種美麗的圖案，也象徵着諸事圓滿與長壽。團壽紋還常常與象徵着「福」的蝙蝠一起出現，五個蝙蝠環一個「壽」字叫「五福捧壽」，寓意福壽連綿。

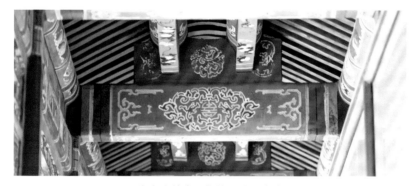

樂壽堂前廊下樑枋上的團壽紋

樂壽堂前廊下的五福捧壽天花

⓪②

武功通玉路

樂壽堂內大玉雕，是乾隆皇帝赫赫戰功的體現，
也是玉石雕刻技術發展的動力與見證。

　　樂壽堂內陳列着三件乾隆時期的大型玉雕作品，分別是青玉雲龍紋甕、丹台春曉玉山和大禹治水圖玉山。

　　青玉雲龍紋甕重達 2500 千克，外身雕有九龍戲珠，只見龍奔騰於雲海之間，形態各異，變化萬千；甕內雕有乾隆皇帝御製文《玉甕記》。

　　丹台春曉玉山重約 1500 千克，由清代宮廷畫家方琮設計劃樣。層巒疊嶂、遍山松柏間，有通幽小徑，鶴鹿同春，仙童採藥，構圖精巧，層次分明，乾隆皇帝十分喜愛。玉山左上角刻「丹台春曉」隸書，右下角還有乾隆皇帝的御製詩。

　　這兩件大型玉雕都取料於新疆和田，由揚州玉工進行雕刻，於乾隆四十五年 (1780) 送至紫禁城，陳設於樂壽堂明間，至今仍然在此。玉甕與玉山，也被稱為「福海」和「壽山」，象徵着福如東海長流水，壽比南山不老松。

　　然而，最令人矚目的當數樂壽堂內北部的大禹治水圖玉山。此玉山高 224 厘米，寬 96 厘米，座高 60 厘米，重 5000 千克，其玉料產自新疆和田密勒塔山。

　　這座玉山上所雕刻的正是大禹治水的故事：崇山峻嶺中，古木蒼蒼，飛瀑直下。山崖峭壁上，成群結隊的勞動者在開山治水。玉山正面中部山石處，刻有乾隆皇帝陰文篆書「五福五代堂古稀天子寶」十字方璽。玉山背面刻乾隆皇帝《題密勒塔山玉大禹治水圖》御製詩和「八徵耄念之寶」六字方璽。玉山底座為嵌金絲山形褐色銅鑄座。此玉山於乾隆五十二年 (1787) 雕琢完工，之後便一直陳設在樂壽堂北部大廳。

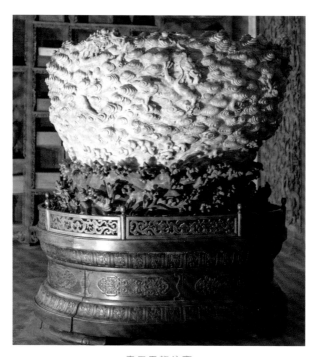

青玉雲龍紋甕

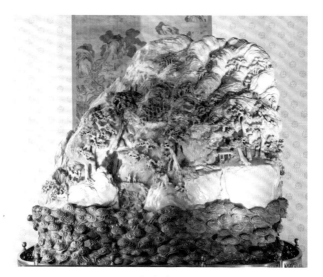

丹台春曉玉山

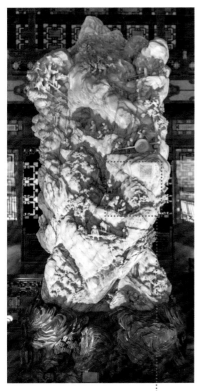

大禹治水圖玉山正面

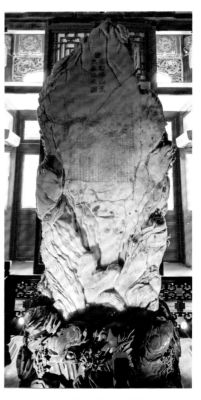

大禹治水圖玉山背面

大禹治水圖玉山局部（1）

大禹治水圖玉山局部（2）

　　這三件大型玉器的出現，乾隆皇帝可以說功不可沒。他一生曾有十次重大的軍事行動，也被稱為他的「十全武功」。乾隆皇帝「十全老人」的稱號也由此而來。乾隆皇帝在《十全記》中寫道：「十功者，平準噶爾為二，定回部為一，掃金川為二，靖台灣為一，降緬甸、安南各一，即今二次受廓爾喀降，合為十。」乾隆二十四年（1759），清朝在平定準噶爾部和大小和卓叛亂的戰役中取得勝利。頤和軒內東、西兩側牆壁上乾隆皇帝的御製詩《西師詩》和《開惑論》，記錄的就是平定叛亂的經過。此後，新疆和田、葉爾羌等玉產區被朝廷控制，玉路暢通，質地優良的新疆玉料以歲貢正賦的形式被源源不斷地輸送到朝廷。

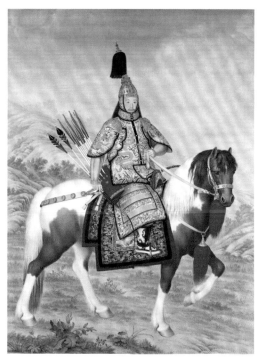

（清）弘曆戎裝騎馬像

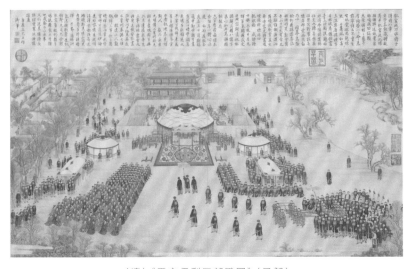

（清）《平定伊犁回部戰圖》（局部）

頤和軒《西師詩》

頤和軒《開惑論》

　　除了玉路的暢通之外，乾隆時期玉石加工技術也有了重大突破。連重達幾千斤的玉料也被專門開採運送至京城，宮廷大型玉器製作得以實現。

　　傳統上製作小件玉器時，使用的是一人操作足踏高腿桌式砣機，一般由玉工手持玉件，腳踩踏板帶動砣機轉動，由此打磨玉器。而大型玉器由於原料巨大，無法由人手持移動，而且需要耗費大量工時。

　　為了雕琢大型玉器，造辦處工匠不斷創新，比如通武創造了鑿鏨玉器法，以火鐮片為鑿玉工具。火鐮是古代一種取火工具，故宮中收藏有大量清代遺存的火鐮包，裡面有火鐮片、火石、艾絨等。根據專家分析，乾隆時期鑿鏨玉器極有可能是通過木柄夾持火鐮片，然後錘擊木柄鑿鏨，來為大型玉器修整造型。這一技術的應用彌補了傳統製玉技術的缺陷，極大地解決了大型玉器製作中面臨的問題。從歷史資料可以看出，乾隆時期絕大部分宮廷製作的大型玉器都使用了這一技術。

黑色緞平金八仙荷包式火鐮

用火鐮片鑿鏨大型玉器

傳統小件玉器製作

動靜得其宜取義異他德寺

性情隨所適循名同我清漪

ⓧ 筆墨書胸臆

乾隆皇帝可謂文武雙全，寧壽全宮內廷裡隨處可見的
文學和書法作品，體現着他的品位與修養。

　　乾隆皇帝文化修養很高，在書法上進行了持續的學習，各種書體均有涉獵，書法作品大量留存。乾隆皇帝為自己「退休」後建造的寢宮，也在多處裝飾各種書法作品。

　　在樂壽堂和頤和軒院落，東、西兩側廊廡的牆壁上，鑲嵌着數百塊石刻，上面鐫刻的詩文，統稱為《敬勝齋法帖》。這是乾隆皇帝下旨刊刻的法帖刻石，也是清代皇家刻帖的珍貴遺存。

　　法帖是乾隆皇帝的御筆，共有四十卷，按內容分類排列，其中包括乾隆皇帝御製詩文、乾隆皇帝抄錄的經書和古人詩文，以及乾隆皇帝臨摹的古代書法作品等。

（清）《敬勝齋法帖》（局部）

　　敬勝齋位於紫禁城西北部建福宮花園中，乾隆皇帝在位期間，時常在此讀書寫字。由其書法鐫刻成的《敬勝齋法帖》還被傳拓為紙本，乾隆皇帝的書法作品得以世代留存。法帖中所收錄的乾隆皇帝御筆，書體多變，被認為是乾隆皇帝的得意之筆，集中體現了他的書法水平。

樂壽堂西側廊下的《敬勝齋法帖》石刻

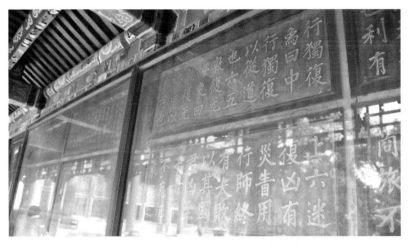

樂壽堂東側廊下的《敬勝齋法帖》石刻

晚年的乾隆皇帝除了追憶歷史，也經常通過文字抒發歸政後享受閒適生活的美好願景。比如，樂壽堂南、北門內，各有一副對聯，內容為：

> 樂在人和，肯寄高閒規宋殿；壽同民慶，為申尊養託潘園。
> 動靜得其宜，取義異他德壽；性情隨所適，循名同我清漪。

兩副對聯都表達了與民同樂、希冀長壽、頤養天年的情懷，而這兩副對聯的內容，也要互相聯繫起來理解。宋殿，指的是宋高宗趙構退位後所居的德壽殿。宋高宗享年 81 歲，算是罕見的高齡，乾隆皇帝聽說宋高宗禪位後有「樂壽老人」的稱呼，非常高興，但是想到宋高宗作為偏安皇帝，政治上昏庸無能，又不齒與他相提並論，所以又想方設法擺脫與他的聯繫。所以，綜合起來看，乾隆皇帝想說的是：與民同樂，頤養天年，要以宋高宗作為規鑒，我的樂壽堂，可與宋高宗的德壽殿不同。說起這個名字，明代官員潘恩的兒子為他養老修建的豫園也叫樂壽堂（「潘園」），而且，清代的清漪園中，也有一個樂壽堂呢！清漪園，即如今頤和園的前身，是乾隆十五年（1750）時為慶祝皇太后六十大壽建造的，裡面也有一座樂壽堂。

除此之外，在頤和軒外，從西北側面向建築，可以發現它的西側有個花瓶形的小門，門上兩字「愜志」，也是乾隆御筆，卻低調不施墨色，掩映在周圍高大的建築之中，或許在靜靜地訴說着乾隆皇帝的愜意之志。

頤和軒西側花瓶形小門上方的「愜志」二字

⓸

建造顯神通

寧壽全宮的內廷區域，建築風格多樣，
兼具實用性與美觀性的同時，還有很多獨特之處。

　　寧壽全宮內廷區域建築佈局緊湊，不同的建築也各有特色，而且其中還藏着乾隆皇帝的小秘密呢！

　　養性門，作為寧壽全宮內廷的大門，與紫禁城中軸線上的乾清門相似，都建在漢白玉台基上，門前有鎦金銅獅守衛。乾清門兩側照壁上，面南的琉璃裝飾是中軸線上的一大特色，而寧壽全宮內廷的風格似乎內斂了些，從正門外看不見裝飾。但進門之後，轉身回看，琉璃花鳥裝飾的照壁正掩映在門的兩側。

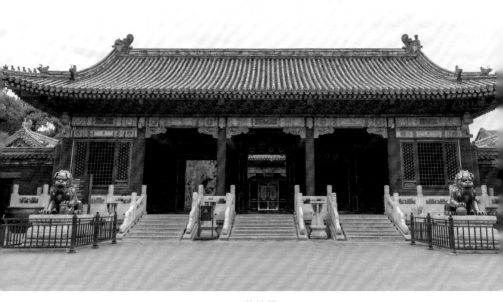

養性門

　　琉璃作為裝飾構件，在紫禁城中多有應用，琉璃瓦、琉璃磚，比比皆是。琉璃鮮豔光亮，色彩多樣，堅固耐用，美觀性和實用性兼具。養性門兩側的照壁十分精美，以黃綠色琉璃磚為主色調，四角裝飾有花卉，中心部分稱為「盒子」，造型生動。畫面中一對鴛鴦戲水，荷花和蒲草掩映，荷葉呈立體翻捲狀，蒲草莖葉似被微風輕拂，搖曳生姿，一派悠閒愜意的景象。

花鳥照壁

養性門照壁

養性殿位於養性門內，清乾隆三十七年（1772）仿養心殿形式而建。清代自雍正皇帝以來，以養心殿作為皇帝的寢宮，皇帝除了在這裡居住，還要召見大臣、處理政務和讀書學習等。養心殿的建築特點之一是，明間和西次間外接捲棚頂抱廈。捲棚頂是古建屋頂的一種形式，屋頂呈前後兩坡，瓦壟直接捲過屋頂，形成弧形的曲面。抱廈，就是從正殿外接出來一個有屋頂和柱子的部分。明間西側的西暖閣內，有皇帝閱看奏摺、與大臣密談的小室，有乾隆皇帝的讀書處三希堂，還有小佛堂等，另外為了保持私密性，還在抱廈部分做了木屏遮擋。養性殿的形式，簡直與養心殿如出一轍，在建築中部的明間和西暖閣前接抱廈並用木屏圍擋，因此養性殿是寧壽全宮內廷為數不多的左右不對稱的建築。

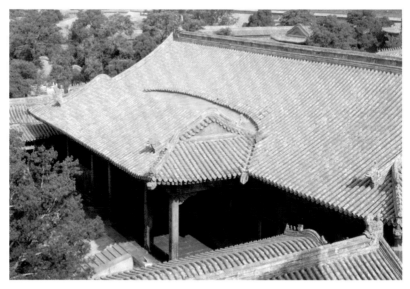

養性殿俯視圖

除了建築的整體外形，門與窗也是體現建築特色和等級的一部分。在寧壽全宮內廷裡，門的形式多種多樣。

殿堂前後的門中規中矩，其他的門則有獨特的造型，比如：頤和軒通向景祺閣的工字廊中，有個圓圓的門，像是一輪滿月，被稱為月亮門；在頤和軒西側，有一扇開向北的花瓶形的門，造型特別。門裡是頤和軒西側的二層小亭，叫如亭，上層還有個小戲台，進入花瓶小門，裡面的景致更是別有洞天呀！

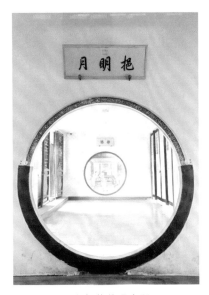

頤和軒後的月亮門

頤和軒西側的花瓶門

　　窗戶是建築的眼睛，代表了建築的等級和風格。寧壽全宮內廷的正門養性門，體現着太上皇的權威與尊貴地位，因此裝飾有宮中最高等級的三交六椀菱花窗。養性殿作為日常生活起居之處，採用的是方格式的支摘窗，方便通風換氣。樂壽堂和頤和軒，窗櫺的圖案都是步步錦，櫺條以工字為中心，由內向外逐條變長，象徵着步步錦繡、美好前程。樂壽堂東側還有裝飾着燈籠框式窗櫺的盲窗，窗櫺的圖案像燈籠。盲窗不是真的窗戶，而是在不適宜開窗的牆面上做出的裝飾。頤和軒西側的北牆上，還有三個造型獨特、圖案精美的什錦窗，與旁邊門相得益彰，體現了濃厚的園林趣味。

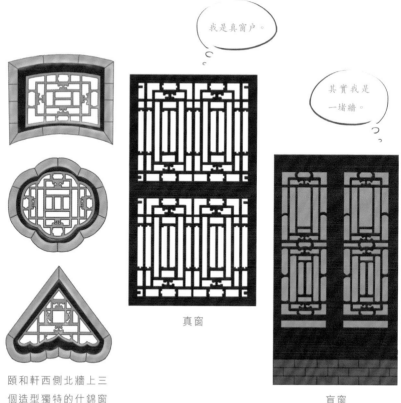

頤和軒西側北牆上三
個造型獨特的什錦窗

真窗

盲窗

　　寧壽全宮內廷的建築比較敞亮，原因在於這裡大面積使用了平板玻璃，這也是紫禁城中一大特色。

　　作為舶來品，玻璃在很長的一段時間都屬於稀有奇物，價格十分昂貴，乾隆皇帝還專門寫了一首名為《玻璃窗》的詩，裡面寫道：「西洋奇貨無不有，玻璃皎潔修且厚。」相比起傳統的紙糊窗戶，玻璃質地硬而脆，而且透明，可以給室內營造更好的採光效果，怎能不叫人喜愛？

　　但是，即便是對皇宮來說，玻璃在當時也是極其昂貴的。從宮廷檔案可以看出，在雍正、乾隆時期，玻璃越來越多地用於宮殿建築，只不過開始時使用的玻璃尺寸都很小，大多只安裝在一扇窗戶中心位置的一兩個窗格上，其餘窗格上仍然是糊窗戶紙，這種做法叫「安裝玻璃窗戶眼」。之後，玻璃的應用面積逐漸增大，又有了用許多小塊玻璃分別裝在全部窗格上的做法。從乾隆中晚期開始，又在整扇窗上去掉窗櫺，裝以大塊的平板玻璃，這叫「滿安玻璃」。

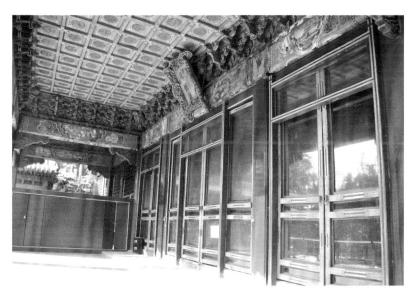

養性殿正門的大塊玻璃

　　有專家推算過，在乾隆中期，如果一間房屋安裝兩大塊平板玻璃，其價格已經跟房屋本身的價格差不多了。所以，這樣的開支，此時也只有皇家才能負擔得起了。

　　乾隆三十六年（1771）至乾隆四十一年（1776），寧壽宮改建的過程中，這裡的建築門窗更多地使用了平板透明玻璃。100 多年後，慈禧太后六十大壽之前，對養性殿、樂壽堂等建築改建，也在門窗上更多地使用了玻璃。這兩次大改建後，寧壽全宮內廷區域的宮殿才呈現出了今天如此開闊敞亮的面貌。

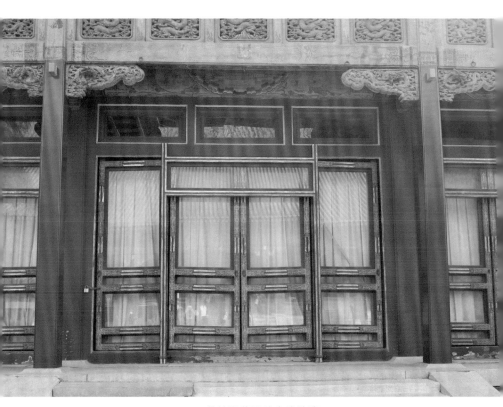

養性殿後門的大塊玻璃

你知道嗎，養性殿裡還藏着乾隆皇帝的一個小秘密。在屋頂脊部橫樑位置有一條「錢龍」！這條錢龍由大量乾隆通寶銅錢串聯，組合成了一條龍的形狀，上方還搭着一匹大紅雲緞。

根據史料記載，乾隆三十七年（1772），養性殿大木立架完工，為此舉行了隆重的上樑儀式，包括獻神、香供、牲醴等，而錢龍的裝飾具有隱秘性，檔案中並沒有詳細記錄。皇帝自稱真龍天子，而「錢」與「乾」諧音，以「錢龍」喻「乾隆」，將其裝飾在屋頂最高處，豈不正是乾隆皇帝飛龍在天？

養性殿屋頂的「錢龍」

養性殿屋頂的「錢龍」（局部）

養性殿屋頂的「錢龍」（局部）

組成「錢龍」的乾隆通寶銅錢

119

　　說到這裡，就不得不提與「錢龍」異曲同工的「乾龍」。乾隆皇帝有一枚印章，印文由八卦中的乾卦與環繞乾卦的兩條龍組成，在樂壽堂東側的《敬勝齋法帖》石刻中就能看到它。

「乾龍」印章刻石

⑤
史跡訴滄桑

古物是歷史的見證,有的保存完好、留存至今,

有的雖已不復存在,但留下了些許痕跡,

有的則默默封存着一段段滄桑往事……

　　紫禁城佔地 72 萬平方米，其中建築面積有 15 萬平方米之多，其餘的便是寬廣的庭院。庭院中陳設着多種多樣的景觀器物，與建築互相映襯。陳設在室外的器物，需要禁得起風吹日曬，不易腐蝕，所以多是石質、鐵製和銅製。石質器物是主要陳設品之一，如今寧壽全宮內廷區域，天然太湖石的陳設隨處可見。從清代開始，銅製器物大量出現。乾隆皇帝博雅好古，鍾愛古韻悠然的銅器，在位期間命人製造了大量銅器，一些作品陳設後一直沒動過地方，比如養性門前的銅鎏金獅子、大銅缸等等。

　　養性殿後陳設着兩對銅花瓶，這在宮中並不多見。花瓶，在中國傳統器物中有着「平安」的美好寓意。

　　樂壽堂前後，還陳設有不同樣式的香爐，有雙重檐的高大香爐，也有裝飾精緻的香爐。樂壽堂後的「神獸拱桃」香爐上還有一對繩子樣的提手，造型可謂別緻有加。

養性門前銅鎏金獅子

養性門前大銅缸

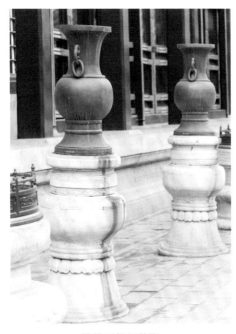

養性殿後銅花瓶

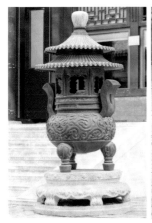

樂壽堂前雙重檐銅香爐

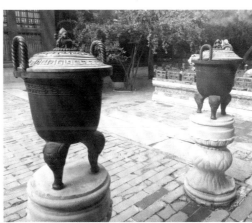

樂壽堂後的「神獸拱桃」銅香爐

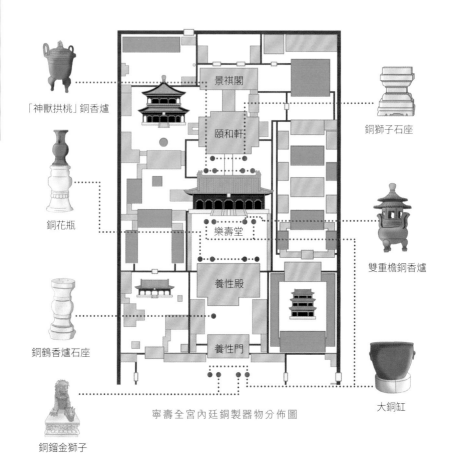

「神獸拱桃」銅香爐

銅花瓶

銅鶴香爐石座

銅鎦金獅子

景祺閣

頤和軒

樂壽堂

養性殿

養性門

寧壽全宮內廷銅製器物分佈圖

銅獅子石座

雙重檐銅香爐

大銅缸

　　紫禁城庭院中還留下了一些殘缺的陳設品。比如，養性殿前西側有個石座，上面有三個孔洞；又比如，頤和軒門前的一對低矮的石座，上面有類似腳印的痕跡。以前這些地方陳設着什麼呢？鑒於養性殿是仿照養心殿建造的，那麼殿前陳設的物品會不會也相同或相似呢？

　　養心殿前的相同位置，陳設着一尊銅製香爐，造型為三隻鶴盤繞在一起，其中兩隻頸部向下彎曲，似乎在梳理背部的羽毛，它們的造型正好形成香爐的兩耳，仙鶴尖尖的嘴張開，與爐身之間留有縫隙，以便煙霧排出。而另一隻則頸部由下自上形成一個圓弧，貼靠在爐身上，嘴部向上抬起。每隻鶴均單腿站立，另一隻腿蜷縮進身體裡，形成三足鼎立之勢。從照片資料可以證實，養性殿前確實曾經與養心殿一樣，擺放着一尊香爐。而頤和軒前石座上的腳印，像極了一隻蹲着的小獅子，前後爪正好與石座上的痕跡吻合。

養性殿前曾經擺放的
銅鶴香爐

養性殿前銅鶴香爐石座

頤和軒前石座

走遍寧壽全宮，有個地方總能引起人們的好奇心。這就是大名鼎鼎的珍妃井。珍妃井在哪裡？為什麼這麼出名呢？原來，這口井見證了一段清代末年的重要歷史。

光緒皇帝有一個皇后，兩個妃子，其中珍妃深受寵愛。據說珍妃活潑貌美，喜歡新鮮事物，是光緒皇帝苦悶生活中的安慰，而慈禧太后的外甥女、被安排給光緒皇帝的隆裕皇后卻被冷落，這令慈禧太后十分不悅。後來，光緒二十四年（1898），珍妃因為支持光緒皇帝進行維新變法，而被慈禧太后幽禁在景祺閣北小院，光緒皇帝則被幽禁在西苑的瀛台，兩人不得相見。

光緒二十六年（1900），八國聯軍攻入北京。當權的慈禧太后帶着光緒皇帝倉皇西逃，拋棄了京城和百姓。臨走時，慈禧太后將幽禁在景祺閣北小院的珍妃召喚至頤和軒，以避免被洋人侮辱為由，命太監崔玉貴等人將珍妃推入貞順門內井中溺死。那時，珍妃僅有 25 歲（虛歲）。第二年，慈禧太后、光緒皇帝從西安返回北京後，才將珍妃的屍體從井中打撈出來，並追封珍妃為珍貴妃。後來，珍妃的姐姐、同為光緒妃子的瑾妃，在井北側的小房為珍妃設小靈堂「懷遠堂」，立牌位，以示哀悼。

珍妃溺亡的這口井，也被後人稱為珍妃井。如今，井上放有井口石，並在石頭兩側鑿小洞，用鐵棍穿過小洞，將井口上鎖，而歷史卻不會因此而塵封。井口石鎖住了慈禧太后的殘忍、光緒皇帝的無奈、珍妃的怨恨，也提醒着人們那段沒落王朝的屈辱記憶。

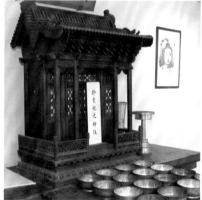

珍妃井　　　　　　　　　懷遠堂內楠木龕

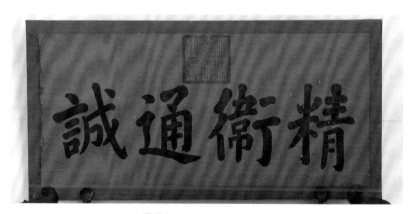

懷遠堂內「精衛通誠」紙匾

北

乾隆花園區域

故宮平面示意圖

倦勤齋

竹香館

玉粹軒

雲光樓

符望閣

碧螺亭

萃賞樓

延趣樓

三友軒

遂初堂

旭輝亭

古華軒

禊賞亭

抑齋

矩亭

衍祺門

乾隆花園區域平面示意圖

第四站

探秘乾隆花園

所處位置：寧壽全宮內廷西側

建築特色：故宮最精緻的皇家園林

建築功能：寧壽全宮附屬花園

本站專題：花甲之願、因地制宜、文人情懷、福壽安康、物盡其用

編繪作者：（文）李小潔 （圖）別瑋璐

寧壽宮花園是寧壽全宮的附屬花園，由乾隆皇帝主持設計，被後人稱為乾隆花園。它不是紫禁城中唯一的花園，卻是其中最精緻的，代表了乾隆時期宮廷建築和皇家園林的最高水平。

這裡有哪些精巧的建築？用了什麼樣的造園手法？又體現了乾隆皇帝怎樣的家國情懷？讓我們來探尋這座花園深處的秘密吧。

① 花甲之願

乾隆三十七年（1772），乾隆皇帝過完六十大壽之後，
便開始着手準備自己歸政退休後的生活。
隨後，一座太上皇宮殿（寧壽全宮）拔地而起，
後世聞名的乾隆花園應運而生。

　　乾隆花園也叫寧壽宮花園，位於紫禁城寧壽全宮的西北角，基本保持了乾隆三十七年改建後的樣子。在此之前，這裡的樣貌與現在的大相徑庭。從繪製於乾隆十年（1745）至乾隆十五年（1750）間的《乾隆京城全圖》的影印圖片上可以看出，曾有一座小花園位於改建前的寧壽宮區域西部。乾隆皇帝對其大規模改建後，才形成了今天的面貌。

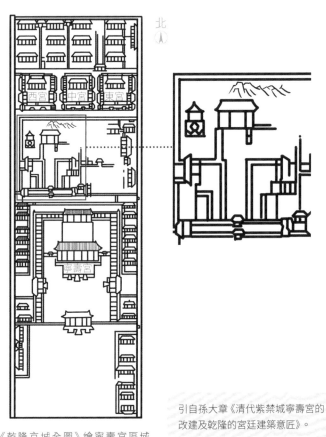

《乾隆京城全圖》繪寧壽宮區域

引自孫大章《清代紫禁城寧壽宮的改建及乾隆的宮廷建築意匠》。

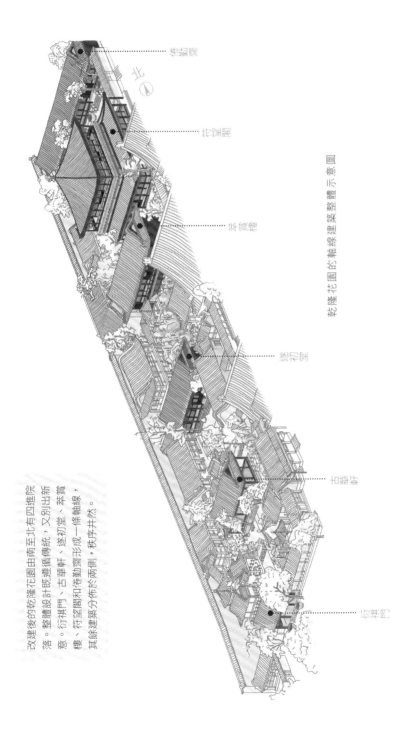

倦勤齋

竹香館

萃賞樓

遂初堂

古華軒

衍祺門

北

乾隆花園的軸線建築整體示意圖

改建後的乾隆花園由南至北有四進院落。整體設計既遵循傳統，又別出新意。衍祺門、古華軒、遂初堂、萃賞樓、符望閣和倦勤齋形成一條軸線，其餘建築分佈於兩側，秩序井然。

　　四個院落風格迥異，動靜結合。從第四進院落的設計來看，院落佈局基本仿照建福宮花園的佈局。如乾隆花園倦勤齋仿建福宮花園的敬勝齋，竹香館仿碧琳館，玉粹軒仿凝暉堂，符望閣仿延春閣等。就連假山上的碧螺亭也是模仿建福宮花園的積翠亭而建的。

　　除整體佈局和建築造型外，很多室內裝飾也採用了同樣的設計手法。這是因為兩座花園都是由乾隆皇帝營造的，建福宮花園建於乾隆初年，而乾隆花園建於乾隆晚年。

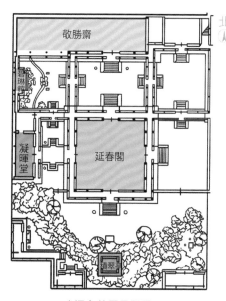

建福宮花園平面圖

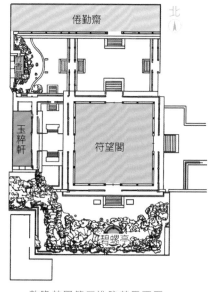

乾隆花園第四進院落平面圖

　　乾隆花園建成後，乾隆皇帝雖然並沒有像設想的那樣在這裡頤養天年，但也時常親臨。他在這裡寫下了不少以花園景物為題的詩。園內第一進院落東面有一座矩亭，乾隆皇帝曾題詩曰「循規蹈矩意勤然，惟日孜孜敢或愆。設曰求余規矩外，更當待以浹旬年」。大意是：距我歸政還有十來年的時間，在未歸政前，我仍要規規矩矩地按照皇帝的標準嚴格要求自己。

　　這座花園也是乾隆皇帝宴請、娛樂和禮佛的場所。乾隆年間每年臘月二十一，乾隆皇帝在符望閣賜飯菜給王公大臣。閒暇之餘，也會命南府太監在倦勤齋的戲台上演唱岔曲。岔曲，是八角鼓和單弦的主要曲調。內容可以用古人文賦做素材，或是自由創作。乾隆皇帝曾令詞臣根據其腔調另外編寫詞句，或描寫景色或抒發感情，既可以是凱旋之歌，也可以作地方民歌。

　　清代皇室重視禮佛，皇家御苑中多設有佛堂，乾隆花園也不例外。花園面積雖不大，卻在抑齋、萃賞樓、養和精舍、倦勤齋、玉粹軒等多處設置佛堂。

　　遇上年節，花園內萃賞樓、符望閣等處也都安設燈座，營造出過節的氣氛。

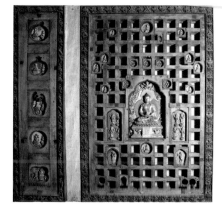

抑齋東間西縫佛龕

　　這座花園是乾隆皇帝在寧壽宮處理政務之餘的修身養性之所，乾隆皇帝不希望它被改動，曾下令「其宮殿，永當依今之制，不可更改」。故宮博物院成立以後，對乾隆花園進行了維持原狀的古建保護修復工程。因此，時隔兩百多年，乾隆花園總體上還是保留着當初的模樣。

⓪2
因地制宜

乾隆花園所在區域狹長，

園內樹木、山石、建築、道路等，

都要在有限的空間內合理佈局，

同時還要滿足相應的功能屬性。

漫步其中，能夠陶冶性情，使人愜意愉悅。

　　乾隆皇帝曾六下江南，對江南園林十分熟悉。修建這座花園時，他便將南方園林的造園理念融於這座北方園林的造園實踐之中。那麼，在南北長 160 米、東西寬約 37 米的狹長空間內，乾隆皇帝又是如何因地制宜，呈現出他理想中的園林景致的呢？

　　乾隆花園前後四進院落，每進院落佈局有序，張弛有度，特點鮮明。第一進蜿蜒曲折，東西呼應；第二進則平坦開闊，樸實無華；第三進峰巒疊嶂，層層深入；第四進華麗端莊，結構緊湊。園內山石、樹木、樓閣在有限的空間內佈局巧妙、繁而不亂。建築之間以遊廊、石橋、暗道等貫通。規劃設計既適應原有空間，又不失整體美感。

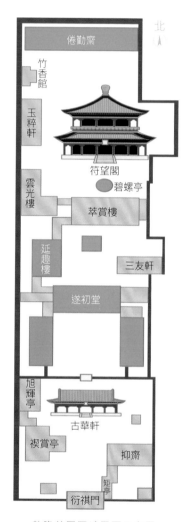

乾隆花園區域平面示意圖

138

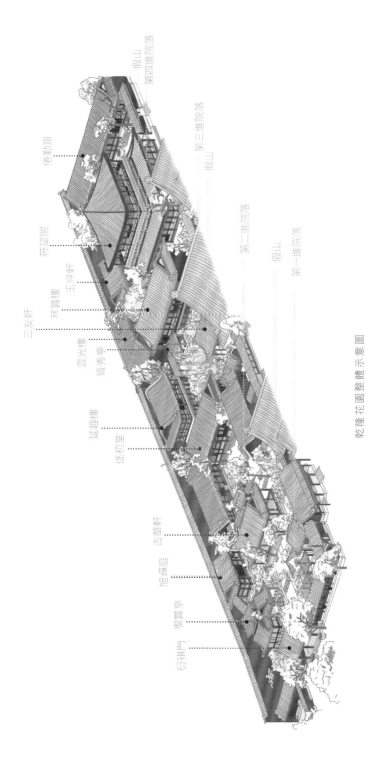

乾隆花園整體示意圖

假山
第四進院落

倦勤齋

第三進院落

假山

符望閣

第二進院落

三友軒

萃賞樓

玉粹軒

假山

雲光樓

第一進院落

聳秀亭

延趣樓

遂初堂

古華軒

旭輝庭

矩亭

禊賞亭

衍祺門

139

　　花園要講求建築與花木相映成趣。為此，花園內大量使用山石、樹木烘托景致。山石選用京郊房山的北太湖石和蘇州的南太湖石。北太湖石多密集小孔穴而少有大洞，質地堅硬，外觀比較沉實，渾厚雄壯，和南太湖石的清秀、玲瓏有明顯區別。

南太湖石

北太湖石

　　根據地形和佈局需求，這些山石或堆為假山，或墊為基石。乾隆花園內有三處假山，分別位於古華軒前、萃賞樓前和符望閣前。假山中有陡峭的石階，或是低矮的石洞，營造出山巒起伏、曲徑通幽的意境。園內西面或建成兩層小樓，或在山石上建遊廊等建築，從而抬高整體高度，用以遮擋西面圍牆，改變了宮牆給人的單調乏味感。第四進院落的雲光樓，也是上下兩層，卻沒有樓梯，而是從山石堆砌而成的台階拾級而上。這樣既節省了空間，又將山石和建築巧妙地融合在一起。

　　山石堆疊的高低、疏密也與空間的寬窄相配合。狹窄的地方，縮短人與山石的距離，使假山更顯巍峨；空曠的地方，山石的堆疊則更多樣，營造出形態各異的山林意境；有的甚至根據石頭紋理橫向疊砌，使之宛如朵朵雲彩，行走其中宛如穿梭雲間，身臨仙境。

建於山石上的旭輝庭

第三進院落的雲朵狀假山

　　山石與建築之間或挺拔或低矮的樹木，為花園增添了綠意和活力。古華軒所在的第一進院落，院內有樹木 40 餘株，倚着假山、圍牆、屋亭而生，錯落有致。其中最特殊的當屬院北的一棵楸樹。說它特殊，是因為這棵樹在乾隆花園改建之前就已經生長在這裡了。

　　乾隆皇帝愛樹也愛花，而且這楸樹的花着實好看：花冠白色，內有紫斑，花蕊緋紅，絢麗奪目。為了保留這棵樹，乾隆皇帝特意將原本規劃建造於此的建築北移了一些，並將其命名為古華軒，軒中抱柱聯更是乾隆皇帝題寫的：「明月清風無盡藏，長楸古柏是佳朋。」這才讓我們今天仍能欣賞這棵古樹的風華。

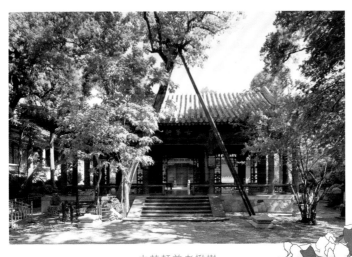

古華軒前老楸樹

楸樹花示意圖

　　乾隆花園局促的空間，限制了部分建築的營造，使其形成了特殊的形制。如禊賞亭為凸字形建築，但依照明代造園學家計成在《園冶》中對亭子的解釋來看，禊賞亭更像是在十字亭的基礎上做了改動，即去掉了十字亭的一個抱廈。減少一個抱廈後，禊賞亭西面便為一個平面，使整體建築依牆而建，緩解了因院落狹窄而使建築佈局過於局促的情況。

禊賞亭正面圖

禊賞亭示意圖

143

　　園內打破常規的建築不止這一處。三友軒雖位於乾隆花園內，實
為寧壽全宮內廷區域樂壽堂的附屬建築，與東邊的樂壽堂隔窗相望。
靠近樂壽堂一邊的屋頂也因此降低了等級，這就使得三友軒西為歇山
頂，東為懸山頂。同樣的處理方式也見於雲光樓，雲光樓為「L」形建
築，北為歇山頂，東為硬山頂。

乾隆花園內三友軒外景圖

歇山頂　　　　懸山頂

三友軒（左）和樂壽堂（右）

　　雖然空間受限，但園內建築屋頂的顏色及其形制卻仍在巧妙的規
劃下擺脫束縛，呈現出多樣的變化。乾隆花園裡的琉璃瓦顏色十分豐
富，除了常見的黃色、綠色和紫色，還有一些特別的顏色如孔雀藍、
翡翠綠等。園內多數建築都是黃瓦配以綠剪邊的，如萃賞樓。遂初堂、
聳秀亭、延趣樓、竹香館則是綠瓦黃剪邊的，符望閣為黃瓦藍剪邊的。
碧螺亭更是從樣式到顏色都與眾不同。樣式上，碧螺亭平面呈梅花形，
有兩層屋頂。顏色上，屋頂上層覆以翡翠綠琉璃瓦，下層則是孔雀藍
琉璃瓦，兩層都配以紫晶色琉璃瓦剪邊，絢麗別緻，但隨着時光流逝，
琉璃瓦藍綠區分已不甚明顯。

萃賞樓

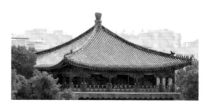

符望閣

遂初堂

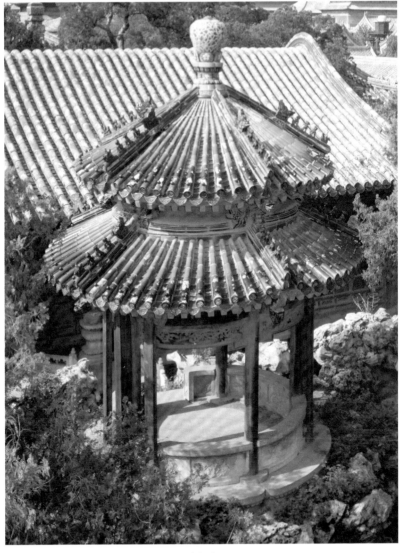

碧螺亭

⓪③

文人情懷

乾隆皇帝自稱「十全老人」，文治武功，頗有建樹。

他非常崇尚儒家文化，也是清代最有文人氣質的皇帝。

乾隆皇帝雖是滿族人，但從小深受儒家思想影響，雖為皇帝，內心卻藏着文人的風骨和情懷。他修建乾隆花園，既是為其做太上皇做準備，也表達了他的文人情懷。這裡飽含着他對文人高潔品格的欣賞，對「蘭亭」情懷的執迷以及對隱逸生活的嚮往。

松、竹、梅被稱為「歲寒三友」，取其常青不老、寧折不彎和耐寒開花的特點，常用於比喻品格高尚。乾隆花園裡大量使用松、竹、梅圖案作為裝飾，表達了乾隆皇帝對文人品格的欣賞與嚮往。園內的碧螺亭，也稱碧螺梅花亭，因多用梅花紋飾而得名。它就像是乾隆花園裡一位美麗的妙齡少女，站在符望閣前的山石主峰上。

這位少女頭戴雙檐攢尖頂式五瓣梅花帽，帽上有翠藍底白色冰梅紋寶頂，光彩照人。帽檐間繪有海墁式彩畫（蘇式彩畫的基本表現形式之一。具有構圖開放，題材廣泛，對建築構件形式要求低的特點），青綠底色上畫滿梅花、桃花。帽檐下柱子間安裝有折枝梅花紋的倒掛楣子。站在亭子內往上看，藻井為柏木嵌紫檀材質，並雕有梅花紋。集梅花造型和梅花元素於一身，碧螺亭也因此在紫禁城諸多建築中成為絕無僅有的佳作。

乾隆皇帝崇尚儒家文化，在多幅繪畫作品中均能看到他着漢服的形象。

（清）《弘曆是一是二圖》（局部）

碧螺亭示意圖

碧螺亭欄板

碧螺亭寶頂

碧螺亭藻井

倒掛楣子：安裝於屋簷下兩柱之間，
透空設計，主要起裝飾作用。

碧螺亭彩畫

在古代，梅花和竹子在南方更為普遍，而北方因冬季寒冷，就比較難得一見了。但諸多文獻表明，乾隆花園中就曾種有梅花和竹子。人們在冬天的時候，需要在院子裡搭暖棚，為竹子保暖，保證其順利過冬。待天暖了再將暖棚拆除。梅花往往做成盆栽放於室內，以便過冬。乾隆皇帝在《延趣樓自警》詩中曾寫道：「颯沓松竹影，胥足助心會。」如今延趣樓前仍有竹子，只是已非當年所種。

同樣能看到竹子身影的還有最後一進院落的竹香館。乾隆皇帝在此有「北地雖云艱種竹，條風拂亦度筠香」的吟詠。這裡弓背狀的圍牆上開闢着許多琉璃漏窗，為單調的紅牆增添些許靈動，讓人更想一探園內的美景。

冬天搭暖棚的竹子

竹香館

紫禁城內有兩座三友軒。除乾隆花園中有一座外，建福宮凝暉堂南室也有一座，內藏有以松、竹、梅為主題的珍品，深受乾隆皇帝喜愛，但在清晚期毀於大火。

乾隆花園內的三友軒門窗裝修和家具陳設皆以松、竹、梅為主題裝飾圖案，設計上更加彰顯文人氣質。

三友軒內松、竹、梅圖月亮門

三友軒內松、竹、梅圖窗

　　乾隆皇帝也喜歡文人雅趣。他在第一進院落修了一座禊賞亭。禊賞即被禊，指的是在水邊舉行的袪除不祥的祭祀儀式。後因東晉大書法家王羲之等文人在蘭亭（今浙江紹興蘭亭）舉行飲酒賦詩的雅集活動，成為古人休閒娛樂的一種方式。參加集會的人面向水流坐於水渠兩岸，曲折的流水中放置酒杯，酒杯隨波逐流，待杯停時，杯子正對的人要飲酒作詩。

　　乾隆皇帝非常喜歡這樣的雅事，故依假山而建禊賞亭，並在禊賞亭四周石質欄板上雕刻竹子，以應蘭亭雅集時「崇山峻嶺」「茂林修竹」的場景。亭內「流杯渠」，為「曲水流觴」之所。這裡的意境，正是乾隆皇帝個人性情和他文人情懷的體現。

（明）《蘭亭修禊圖》

禊賞亭內流杯渠

　　乾隆皇帝崇尚文人避世退隱的生活情懷，但身為皇帝，必憂心天下。乾隆花園恰似他的一個夢圓之所，能夠讓人暫時遠離世俗塵囂。園中多處建築命名都流露出乾隆皇帝的退隱之意，最典型的就是院中最後一座建築——倦勤齋。「倦勤」取自《尚書·大禹謨》「朕宅帝位三十有三載，耄期倦於勤」之句，意思是舜因為年邁無法繼續從事政務，但如果天下太平，他便可以讓位。乾隆皇帝以此為建築取名，表達了他歸隱的想法及修造此園的初衷。園內還有一座遂初堂，也是應其禪位隱退，實現當初心願之意。

禊賞亭欄板

④
福壽安康

從古至今，長壽都是人們最樸實的企盼和最長久的祝福。

在乾隆花園裡，這種思想也得到了淋漓盡致的體現。

　　乾隆花園是乾隆皇帝 60 歲時決定修建的，意為其執政 60 年後歸政為太上皇時的頤居之所，而那時他將是 85 歲高齡。在當時，即使是 60 歲也算長壽了。所以，在太上皇的花園中，長壽自然是花園營建的主題之一，或體現在匾額上，或抒發於楹聯間，或蘊含在畫作中。

　　乾隆花園最南端的正門為衍祺門，「衍」通「延」，是延長的意思；「祺」意為「吉祥」，「衍祺」就是長壽的意思。門內禊賞亭的「禊」源於「祓禊」，是古人消除不祥的祈福活動。後來，曲水流觴的禊賞活動，也被賦予了寧壽的含義。如南朝齊王融《三月三日曲水詩序》：「正歌有闋，羽觴無算。上陳景福之賜，下獻南山之壽。」寧靜致遠即是古人禊賞活動的最高追求。養和精舍內的乾隆皇帝題聯寫道：「遠靖邇安宣悅豫，壽徵福履自駢臻。」「遠靖邇安」即指天下太平，「悅豫」是指喜悅，「福履」表達福祿，「駢臻」意為一併到來；表達的都是美好吉祥的願望，與對長壽的企盼是一樣的。

禊賞亭匾額　　　　　　　　　　衍祺門匾額示意圖

　　除文字外，更多關於長壽的寓意是通過室內裝飾的通景畫體現出來的。通景畫是一種畫幅很大的壁畫，有着類似於西方天頂畫的透視感。天頂畫多用於教堂內，直接繪製於建築室內頂部，具有很強的立體效果。而通景畫則採用中國傳統的貼落方式，即先畫在紙或絹帛上，再貼到牆上，像現代裝修用的壁紙，可以貼上去，也可以再摘下來。

　　通景畫除畫幅比較大之外，最大的特點在於其立體效果。以倦勤齋屋頂的藤蘿花架通景畫為例，為了讓花朵呈現出立體效果，選定某一特殊位置，頭頂的藤蘿花正好垂直而掛。周圍的花朵逐漸遠去，距離越遠畫得越傾斜，最遠處的花朵幾乎是平躺着的樣子。可若從之前選定的位置往戲台方向看去，卻又會感覺藤蘿花朵朵下垂，鮮活生動，惟妙惟肖。

垂直

倦勤齋通景畫之藤蘿花架（局部）

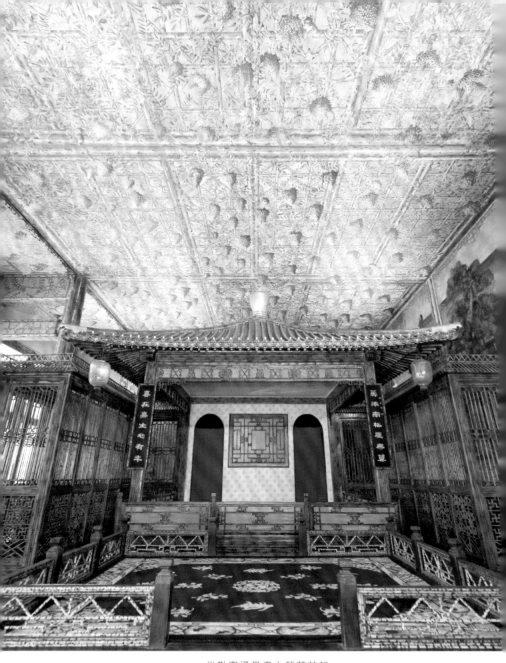

倦勤齋通景畫之藤蘿花架

　　乾隆花園裡的多幅通景畫都寓意長壽安康、子孫綿延。這與乾隆花園的建造初衷是吻合的。其中，最著名也是最大的一幅，便是倦勤齋內紫色藤蘿花的巨幅通景畫了。這幅通景畫從屋頂延伸至牆壁，屋頂的藤蘿花蔓延至北面牆上，牆上有一月亮門，門內盛開牡丹花，仙鶴翩翩起舞。一隻喜鵲停在籬笆牆上，另一隻好似外出歸來。藤蘿枝繁葉茂，象徵延綿不斷；果實纍纍，象徵子孫萬代。這些都是長壽之人的福氣。仙鶴，就是丹頂鶴，因為其壽命有 50 到 60 年，被古人視為長壽的象徵。

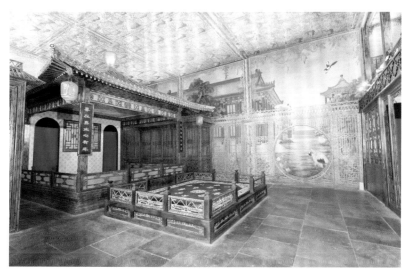

倦勤齋通景畫

倦勤齋通景畫之仙鶴

　　另一幅通景畫是《廳堂嬰戲圖》，貼於玉粹軒明間西壁，描繪的是一位王妃端坐於廳堂中，正含笑看着一群嬉戲玩耍的孩童，儼然一幅享受天倫之樂的場景。

玉粹軒通景畫之《廳堂嬰戲圖》

　　軒內有乾隆皇帝御製詩句題聯「內安外靖昇平世，五代一堂康健身。」這詩句是乾隆五十年（1785）千叟宴後乾隆皇帝在重華宮所賦的，收入《清高宗御製詩》五集卷十一，表達了他對太平盛世、身體康健又喜得玄孫、五世同堂的愉悅心情。

正面

背面

天然木黑漆嵌玉石九老圖千叟宴詩雙面插屏

養和精舍有兩幅通景畫。明間西壁上有一幅《園林嬰戲圖》，描繪了一群孩童嬉戲玩耍的場景。其中，三個孩童在放風箏，風箏為蝙蝠形狀。蝙蝠的「蝠」與「福」同音，寓意美好、福壽。紅色的蝙蝠風箏飛到空中，寓意洪福齊天。

養和精舍通景畫之《園林嬰戲圖》

《園林嬰戲圖》局部

　　東間南壁上繪有《廳堂接子圖》，圖中有兩個人物，一位女子和一個孩童。女子手中拿着一朵盛開的花正要送給孩童，孩童張開手臂準備接花，寓意「花開結子」，也是以子孫綿長隱喻長壽。

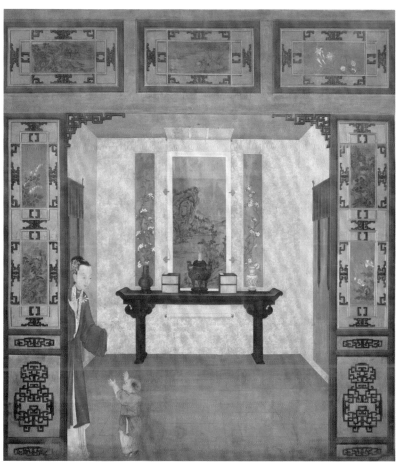

養和精舍通景畫之《廳堂接子圖》

⑤
物盡其用

乾隆花園建造得如此精緻，得益於乾隆年間國力的強盛。

而一位位手藝高超的匠人，

直接將這種強盛物化在了乾隆花園精緻的

內檐裝修和內部裝飾上。

　　乾隆花園的室內裝飾匯集中國南北方技藝之精華，是名貴物料與匠人深厚技藝相輔相成的產物。有的裝飾取材雖不算名貴，卻在匠人手中巧奪天工地幻化成另一種樣子。乾隆花園內多處都能看到竹子的身影，有些是直觀可見的竹影婆娑，有些以另外一番模樣顯示着低調含蓄的奢華。

　　倦勤齋內東部仙樓的檻窗下的木壁板上，就有使用貼雕竹黃技藝雕刻的百鹿圖，其中的山石由竹黃製成，梅花鹿用竹片雕刻而成，仔細看還能發現鹿身上的斑點和毛髮，讓人無法分辨哪些是竹子原有的紋理，哪些又是工匠巧手雕刻上去的。

倦勤齋內百鹿圖

　　貼雕竹黃是一種雕刻技藝，源於中國南方地區。技藝難度不在於雕刻，而在於原材料的製作。

　　雕刻原料取自毛竹，須先將毛竹鋸成竹筒，去掉竹節和青綠色表皮，留下內層的竹黃；再將竹黃煮、曬乾、壓平後，黏貼或鑲嵌在木胎或竹片上，磨光後再在上面雕刻人物、山水、花鳥、詩文等。

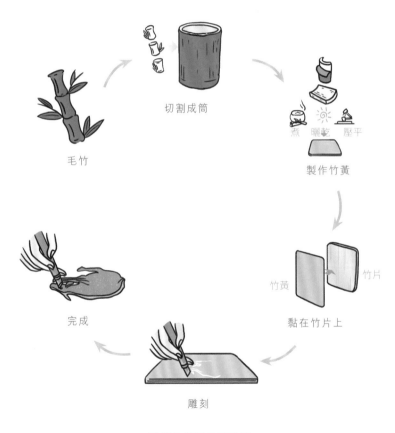

毛竹　　切割成筒　　製作竹黃　　煮　曬乾　壓平　　竹黃　竹片　黏在竹片上　　雕刻　　完成

貼雕竹黃過程示意圖

　　除了竹黃，竹子也可以用作竹絲鑲嵌。做法為將竹絲拼接成万字紋，黏貼於木質胎體上，並在鑲嵌好的竹絲之上刻出凹槽，嵌上硬木（一般是黃楊木）和玉片。鑲嵌用竹絲一般為黑紅、深黃和淺黃三種顏色。黑紅色為染色而成的，深黃色為竹絲青面的顏色，淺黃色為竹絲肉面的顏色。三種顏色拼接成的紋飾在光線的照射下，呈現出美妙的立體效果。乾隆花園的三友軒、符望閣和倦勤齋內都應用了竹絲鑲嵌工藝。

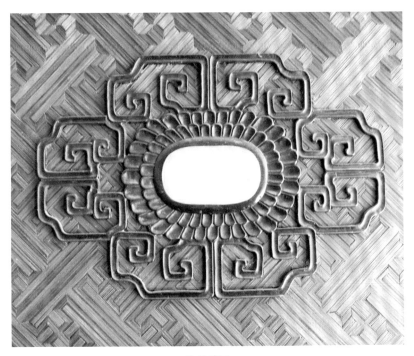

竹絲鑲嵌

　　常見的竹子被巧雕成了梅花鹿，常見的羊角、牛角在宮裡也有着華麗的樣貌。清代有一種燈具很常見，叫作角燈。這種燈自唐代就有，後被廣泛使用，清代以前也稱作明角燈。其材質有別於傳統的紙、紗、玻璃，而是用羊角或牛角製成的。無論是羊角還是牛角，其成分都為角質化蛋白質，接近人類指甲的成分，即使斷了也能再長出來。比以鈣質物為主的鹿角更有韌性，易於變形，適合做燈具。製作羊角燈，需將羊角加工成桶狀，高溫軟化後利用工具拉薄，再塑成球形或橢球形的外殼。

　　角燈燈壁薄且脆，透光性好，質地細密，裡面放置蠟燭後不易被吹滅。所以這種燈還得了個有意思的名字叫「氣死風」。現在，故宮家具館中就安設有一件角燈，尺寸較大，燈壁上還有團壽紋裝飾。

「氣死風」

故宮家具館裡的角燈

　　竹黃雕刻和角燈還能看出原料，有的工藝則故意以假亂真，讓人難以辨別其本來材質。乾隆皇帝喜竹，宮廷內有很多竹製擺件和用竹子製作的家具。但竹子屬南方植物，在北方大面積使用會產生開裂等問題。於是，有些大型建築裝飾就通過木製髹漆來仿製竹子。工匠需將木材修成竹子般粗細，再塗上與竹子顏色相近的漆料，把木材偽裝成了竹子。這樣做既實現了竹製的視覺效果，又保證了建筑有更好的承重力和實用性，還避免了竹子在北方容易開裂的弊端。

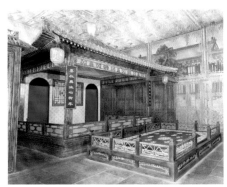

倦勤齋戲台

湘妃竹

倦勤齋戲台上模仿湘妃竹的木製髹漆竹

倦勤齋通景畫上的「湘妃竹」籬笆

附：

珍寶館

地點： 寧壽全宮

展館簡介： 故宮博物院目前收藏有 180 多萬件文物，其中絕大多數屬於清代宮廷遺存，今稱「清宮舊藏」。清宮舊藏品有的源自前代皇室的遞藏，有的係由宮廷營造體系——內務府造辦處與蘇州、南京、杭州三織造等共同承旨製作，另有每逢年節地方官吏的貢品，甚至不乏來自少數民族政權或與西方國家交往獲贈的禮品。

這些文物歷經歲月淘洗，成為中華民族悠久歷史和燦爛文化的物證。其中有一部分以金、銀、玉、翠、珍珠等製作而成，不但材質珍貴，甚或還由著名匠師設計製造，可謂精美絕倫、竭盡巧思，代表了當時的最高工藝技術水平，顯示出皇權至高無上的氣度與尊嚴、皇家富麗精緻的品味與好尚。

珍寶館為常設專題展館，從故宮博物院藏品中遴選約 400 件（套）文物，結合建築的特點，在皇極殿兩側廡房四個展廳分別陳列珠寶、金銀、玉石、盆景類文物；養性殿、樂壽堂、頤和軒等建築則根據其功能與歷史，恢復相關原狀陳設。

（以上資料參考故宮博物院官網：https://www.dmp.org.cn）

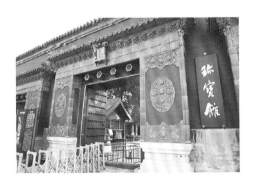

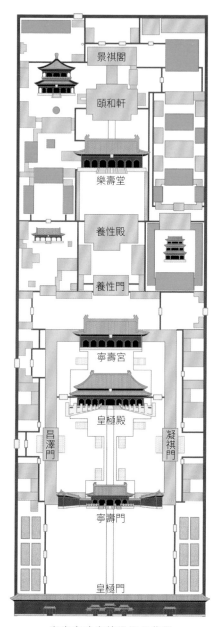

景祺閣

頤和軒

樂壽堂

養性殿

養性門

寧壽宮

皇極殿

昌澤門

凝祺門

寧壽門

皇極門

寧壽宮珍寶館展區分佈圖

責任編輯	楊克惠
書籍設計	彭若東
排　　版	肖　霞
印　　務	馮政光

書　　名	細説皇家養老宮
叢 書 名	探秘故宮
編　　著	故宮博物院宣傳教育部
主　　編	果美俠
作　　者	高　希　姜琪鵬　王鑫淼　范雪純　李小潔
繪　　者	周豔豔　別瑋璐
攝　　影	齊夢伯
出　　版	香港中和出版有限公司 Hong Kong Open Page Publishing Co., Ltd. 香港北角英皇道499號北角工業大廈18樓 http://www.hkopenpage.com http://www.facebook.com/hkopenpage http://weibo.com/hkopenpage Email: info@hkopenpage.com
香港發行	香港聯合書刊物流有限公司 香港新界荃灣德士古道220-248號荃灣工業中心16樓
印　　刷	中華商務彩色印刷有限公司 香港新界大埔汀麗路36號中華商務印刷大廈
版　　次	2021年7月香港第1版第1次印刷
規　　格	32開（148mm × 210mm）196面
國際書號	ISBN 978-988-8763-05-4